U0053490

就這樣，
背遊地球。

梁彥宗 Chris Leung　著

目錄

推薦序

周奕瑋

話說某日，梁生打電話來找我為這書寫序。

「話晒，你都係我喺 TVB 第一⋯⋯」

我以為，他想説我是他在 TVB 第一 Friend 的人，誰知道⋯⋯

「話晒，你都係我喺 TVB 第一⋯⋯個同我講嘢嘅人⋯⋯」（吓？咁咋？）

哈、哼、好！

我跟他説，我一定會將這段對話寫在序裡。

原因不是因為不滿（其實有一點點⋯⋯哈），而是這對話，讓我打開了跟 Chris 相識的回憶匣子。

老實説，我已經忘記當天是自己主動跟他搭話了。我想我會找他聊天的原因，是因為以前，我曾錯失訪問他的機會。

當時他因為澳洲筍工最後三強的身分，獲邀上 TVB《激優一族》節目受訪，而我剛好是節目其中一個主持。那次訪問他的人不是我，但對他已經留下印象了，因為當時我的夢想，也是當一個「旅遊人」。

後來，我拍了自己第一輯《3日2夜》；後來，他加入了 TVB，還跟我成為了同一個節目製作組的同事。

我們兩個都受過幕後訓練，所以肩負的都比一般主持多。從節目的資料搜集、聯絡統籌，到後期工作，有人覺得我們比他人辛苦，但巧合地，我們兩個都是那種會樂在其中，甚至慶幸擁有能跨越幕前幕後機會的人。物以類聚，應該就是這個意思。

因為那種「視旅行為冒險」、視「製作旅行節目都是一場冒險」的性格，讓我們成為最了解對方想法和處境的孖寶。

然後，他展開了他的《背遊》系列，我也踏出了自己《周遊》的旅程。路線不一，但信念一致，就是希望把自己真切看到的、感受到的，與大眾分享。不過說實在，有一點我覺得自己無論如何也比不上他，應該說，那是只有梁彥宗才擁有的特質。

他的大無畏精神。

在他平日那麼多廢話當中，我最記得的一句就是：「我要做甚麼甚麼喇，拜拜！」

這句的意思不是字面的「有事、走先！」，他口中的那件「甚麼甚麼」事，都是他人生的重大決定，大得讓人生翻天覆地那一款。

梁彥宗，就是這樣。

他總是以一個很從容、很Chill的心態，去為自己的人生掌舵。

他是我認識過最能將「冒險」這兩個字實行得淋漓盡致的人。

人生不是一場遊戲，而是一場冒險。就是因為他的冒險人生，他的背遊，還有他的人生旅程才那麼精彩。

當然，所謂的冒險，就是會有波折，有風浪，有危險。而他，也曾為自己不少「我要做甚麼甚麼喇，拜拜！」的決定而付出慘痛代價。只不過，只要能夠把冒的「險」KO，你看到的，會是前所未有的壯麗風景。就如他在背遊世界帶我們

看過的風景般，那是他用他的冒險人生拼來的風景。

這片風景，哪怕是缺少那麼的一點點勇氣、那麼的一點點 Chill，都不能呈現，不能成就。

給即將閱讀這書的你。希望你能從後面的每頁文字、每段故事，閱出這小子的人生態度。也希望，你可以被他感染，在往後的人生旅程中，活出自己最冒險的一面。

不用機票，不用背包，你看到的風景，也可以很壯麗。

From
原來係第一個在 TVB 撩梁彥宗講嘢的人

周奕瑋

推薦序

周錦基

小弟相信，正在看這一頁的您，去旅行一定不只滿足於「食玩買」。

雖然小弟經常出遊，但也要坦白承認「背遊」從來不是我的性格，所以當香港有一位叫梁彥宗的年輕人，以「背遊」為主題開拍了一系列旅遊節目，作為一位「睇咗當去咗」的普通觀眾，當然會熱切追看（試過有一晚連續看了八集《背遊中亞》）。

鏡頭背後，我與梁彥宗的關係，不只是小粉絲那麼簡單。

認識他超過六年（當時他還未當TVB主持），因為小弟的網站也會拍攝旅遊節目，又因為當年他有「澳洲筍工最後三強」之名氣，順理成章找他拍攝了一些網上旅遊內容。

而梁彥宗這個人呢，的確是一位很有頭腦的小伙子，很知道自己要甚麼，又很知道自己可以做甚麼。還記得到一位景點拍攝時，在沒有撰稿員陪同下，透過我們現場的簡單描述，他很快知道要怎樣介紹這個地方，怎樣令觀眾掌握要帶出的訊息。

梁彥宗給小弟最深刻的印象：有他做主持，很少會NG（重拍）。

其實他未拍《背遊》節目時，已知道他是個徹頭徹尾的「背遊人」，因為安排入住很高級的酒店，他也不會特別興奮，反而他會很開心分享背遊經歷（有一次他獨個兒跑去斯里蘭卡一個月，回來還免費幫我們在粉絲聚會中分享）。所以小弟絕對可以用人格保證：梁彥宗的背遊性格絕對不是「扮」出來的。

所以，當有一天他很興奮地告訴我TVB同意他開拍《背遊》節目，我就覺得TVB「深慶得人」。一來香港沒有以背遊為主題的旅遊節目，二來呢⋯⋯有梁彥宗「一腳踢」（包括計劃行程、聯絡當地、找贊助、寫對白、上鏡等等），TVB可以省下不少拍攝費用呢（哈哈哈）！結果當然有目共睹，《背遊》系列的確是近年在深度與普及度中拿捏得最平衡的本地旅遊電視節目，沒有其他。

但背遊的意思，是否只是省錢這麼簡單？有看過《背遊》系列的您，一定知道梁彥宗不是睡梳化、吃平餐、截順風車這一類。透過這一本書，透過他娓娓道來鏡頭外的故事，您會發現：

「背遊的意思，從來就是尋找真實。」

「旅行是為了開心，只是過程中同時了解到世界，有多一份難得的滿足。」

「當你土生土長的地方變得陌生，你又會選擇留下，還是設法抽身？」

所有熱愛（非食玩買）旅遊的您、看過《背遊》系列的您，看完梁彥宗這部長篇剖白後，會不會立即鼓起勇氣，拿著背包狠狠地出走一次？

立即揭下一頁吧！

周錦基
又飛啦！flyagain.la 創辦人

推薦序

洪永城

早前我的慈善機構「善遊」舉辦了一個活動，替肯雅難民營入面的婦女籌款。我想起 Chris 這個年輕人曾經去過肯雅，因此邀請他來做了一個講座，使在場的我們獲益良多，而我亦很感謝他對活動仗義相助！

我在 Chris 的《背遊》系列裏充分感受到他的熱誠，這份工作易學難精，可見他很熱愛自己在做的事。其實我認識不少旅遊節目的主持，能夠專注只做旅遊節目的，卻是寥寥無幾，唯有 Chris 可以做到。

其實我一直都十分妒忌 Chris，因為他擁有一切我夢寐以求的條件：六塊腹肌的身型、8A 狀元級學歷、流暢健談的口才、有魅力、有青春，還懂得多國語言，現在自己開辦了潛水學校，更曾經有機會得到澳洲舉辦的「Best Job in the World」……

但最令我渴望的是有他的冒險精神：他可以拿著背包隻身走到不認識的一個地方四、五十天，探索自己，把最真誠的一面呈現到觀眾面前，使人感受到他的旅程，如親歷其境一樣。這種堅毅，也是使我相當仰慕的一點。

洪永城

知名節目主持人藝員

自序 我是背遊那個人

「Backpacking，可能是最有型最好玩最熱血最有意思的一種旅行方式！」我在《背遊》第一輯《50日背遊中美》開頭，曾經這樣形容過。

然後過了《背遊中亞》、《背遊摩洛哥》和《背遊南美的北邊》，我仍然這樣認為。

四輯《背遊》，才第一本書，因為我一直覺得很多背遊故事都在電視節目中聲畫呈現了，全部用文字説多次，很像在重複自己，很無賴。但時間再過，神怪的旅行經驗不知不覺又增長了多一些，今年年頭再度審視節目的各段幕後插曲、前因後果、自己對不同事件的感受細節，以至節目以外的其他遊歷，我首次覺得，用一本書好好輯錄自己的背遊事，可能有意思。

由讀書時期開始講，曬一曬世界幾個大名字，再分享我這幾年對旅行的一些體會，最後記錄幾段甚少甚至沒有公開提過的背遊奇事，這本書，就這樣，很簡單。

啊當然還有開頭的三篇序，跪謝三位朋友億忙中抽空寫序支持。《背遊》系列

都是我自己一個人主持的，有朋友喎，幾難得先得㗎大佬。畀啲掌聲。

好，沒甚麼了。旅程未開始，無謂太多嘢。就這樣，背遊地球。

✈ <u>PART 1</u>

背遊前傳

每個旅行人都有夢，很多很多的夢。用自己雙腿去把夢逐一實現，是一件有挑戰性但很有滿足感的事。

——《背遊摩洛哥》第二集

1.1

我的高中很背遊

那個星期日下午，十六歲的我跟隨大隊來到校園天井的草地坐下。嘩，很熱鬧。

同在草地坐的是四百幾個來自世界各地，接近成年的中學生，黑、白、黃膚色甚麼都有，就是整個聯合國濃縮在一起。他們心情亢奮，一直叫囂，熱情大同的畫面對於當時最遠就只去過北京的我來說，簡直是震撼到極點！這些中學生，一半是住在校園的現役高中生，腳穿人字拖從旁邊宿舍走來，一臉隨意；另一半——包括我——是希望入讀這間高中而進來面試足一整天的中四、五生，極累但被四面八方的新鮮感刺激得瞳孔大開。大家愈叫愈大聲，因為高潮將到！我們面試生準備輪流分組走到草地中間，向大家表演這天新學的才藝，負責老師說了些開場白，第一首音樂響起，表演開始！

Woo！勁啊！跳美國 hip-hop 的瘋狂走拍，玩中國扯鈴的通地都是鈴，跳傳統非洲舞的靈魂在南美洲，簡單來說就是錯漏

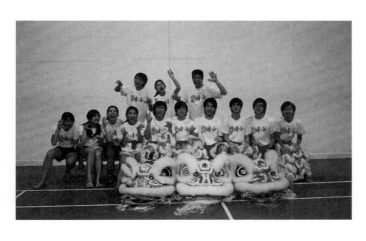

就這樣．背遊地球．

百出！換作我當時讀的男校，應該會全校瘋狂恥笑表演者，但在這個校園，反應⋯⋯竟然完全相反？根本沒人介意表演質素，無論表演者如何不知所措，「聯合國觀眾」都大力拍手支持，有些現役生看得投入，甚至直接跑出去跟面試生一起玩！這種互相鼓勵不分你我的空氣，一直傳統中學的我實在從未呼吸過。我突然覺得很感動，草地、音樂、跨種族、人字拖，不同國籍的人帶著不同的文化走在一起，不拘小節，亂來自high，這是一個很隨興的大同嘉年華。我無法形容這種美麗。

就是這個場面，令我決心要入讀這間學校。就是這間學校，改變我以後的選擇，影響我對世界一切一切的看法。

我的母校，屬全球十來間「聯合世界書院」的其中之一，理念很簡單：讓來自世界各地的高中生集合到同一地方讀書寄宿，藉此了解彼此文化，培育大同思想。剛剛改變我生命的草地一幕，來自收生程序「挑戰日」（Challenge Day），二百幾個申請者這天來到位於烏溪沙的校園進行一連串群體活動，過程由現役學生在老師協助下籌備、安排和帶領，考核員則在旁觀察評核，決定誰能過關，參加最後一輪面試。活動期間，每個申請者都被安排學習一種代表世界某個文化的表演，並在整日

活動完結時和大家分享。其他學校，大概作篇文、見個面收生便是了，這間高中就是要搞場大龍鳳，一方面通過「實戰」可以更容易掌握申請者的性格，一方面也令申請者了解自己一旦成功被錄取，進入的是一個怎麼樣的世界。我就是其中一個試玩後不能自拔的申請者。

我就讀那兩年，同學來自八十幾個不同國家，大路如美國英國澳洲，少數如我進校前從未聽過的萊索托、馬其頓，還有聽起來戰亂味濃的伊拉克，通通都有，全部學生必須寄宿，四人一間房，一般是本地生海外生二二分。一下子從家中溫室走進群體經歷這種文化衝擊，對十八歲未夠的中學生來說，是瘋狂的事，尤其是功課還不少。國際文憑（IB）著重不停寫文吹水，畢業要寫論文，就是大家以為只需計數的數學科，也要寫兩篇二十頁紙的鬼東西才可過關，功課之外還有林林總總的課外活動，同學大都貪玩報個一大堆，把 schedule 塞得滿滿。學校強調群體生活，鼓勵同學共同體驗不同文化，每一至兩個月會有「文化之夜」，屬於不同地區的學生會輪流花時間籌備趣劇，配合音樂、舞蹈或其他表演，向朋輩展示自己文化，觀眾也會根據文化主題，悉心打扮，熱鬧一番。十一月和三月分別有 China Week 和 Project Week，同學這兩星期不用上學，到

內地和東南亞某地低使費體驗一周。一班正值反叛期的學生走在一起做這些事，還要預留時間為報讀大學絞盡腦汁寫文章，生活有多精彩、多瘋狂、多忙碌，你想像得到。

緊湊的節奏和多元化的氛圍把我們的眼界極速猛力撐開。從日常的交流，以至半夜煮麵的小對話，你知道鄰座尼日利亞同學的志願是學成回國建設國家，樓下孟加拉女孩原來已在父母安排下訂婚，同房的巴西男孩酷愛攝影，自成一格，還未成年已經滿室作品……每一個人，都有自己截然不同的故事。當國際化變成基本，好奇心變成主調，和而不同成為整體擁護的價值，你會漸漸發現，除了香港社會渲染的典型想法和風氣，這個世界還有很多很多。

我從小到大都乖乖的，尚算愛玩但從不習慣新衝擊。有年暑假媽媽說有夏令營，我會覺得陌生而不想去，外語更不用說，書寫可以，但從不會主動多講幾句。跟外國人交流？有點怕。體驗異國文化？沒有想過。我甚至必須承認，就算是入讀這高中期間的大部分時間，我和外國同學交流的能力和動力，都遠不及很多其他同輩。這個世界聰明的人很多，聰明又貪玩的人都多，聰明、貪玩、有想法又不臭串的人，卻極度稀有，但我在

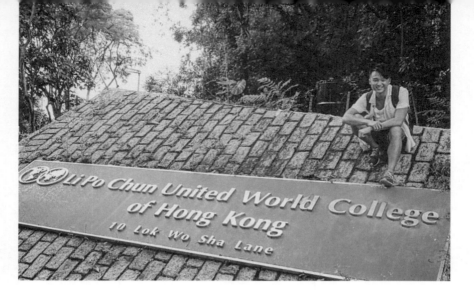

這個校園找到，還不少。他們令我打從心底欣賞，更令我由完全未見過世面的人，變成可以去試試見世面的人。

「世界大同」，人云亦云但往往虛無至極，高中這兩年，這個概念在我面前活活存在。我沒有立即明白，但種子卻原來悄悄種下，它用了它需要的時間發芽和成長，逐漸而厚實地構成了一部分的我。

原來世界很大，原來世界又不是很大。感謝我的母校。

1.2 十六小時外的另一個家

我在《背遊》系列節目和各地人流利交談，看似輕鬆，但當中絕對掙扎過。

經歷了燦爛的高中，不闖出去不甘心！高中很好，向負擔不起全數學費的學生提供資助完成高中課程之餘，在一個超級大善人的巨額獎學金支持下，就連學生畢業後升讀其中一間夥伴美國大學，都可按照家庭經濟狀況得到非常慷慨的資助，將起跑線完全擦掉。一直從師兄師姐口中耳聞美國大學生活有多好玩多元，潛移默化，美國成為我理想的讀書地方。曾經連夏令營都不願參加的我，那時候很有自信，留學，算是甚麼？就算未離開過亞洲，都要一個人去美國生活四年，這種轉變連我爸媽都預料不到。

搭十六個小時飛機，踏進普林斯頓大學校園，一座又一座古堡式建築座落在草地與草地之間，無需旁白，用磚頭反映接近

三百年的歷史底蘊，部分設計更像《哈利波特》的霍格華茲！穿梭這個童話國度的，就是一班忙著搬東西進房和認識校園、眼神充滿期待的一年級生，這種活力在古老的建築佈景下，更顯光芒。校園自成一角，走出外面是略有歐陸特色的同名小鎮，不慌不忙，步伐悠閒。這就是外國，我想。美國歷史最悠久的學院之一，才幾分鐘就把我震懾。

又一個新環境，我準備再一次接受新生活。迎新周某晚，我參加樓層的小聚會，十來人，在一個 common room 喝東西吹水。我坐著，打算聽他們說甚麼然後加入話題，不過他們說得有點快，有點難跟，畢竟英文是他們全部人的母語吧，那就慢慢聽囉。但十分鐘過去，二十分鐘過去，我⋯⋯還是找不到加入的空間！美國不同地區的口音連珠炮發，我追不到；他們的笑位，我 get 不到。我彷彿要眼睛追蹤住一個嘴唇才知道嘴唇的主人在說甚麼。在一、兩個人的場合，這個方法還可以，但當十幾個人你一言我一語，全球定位追蹤也追不了。我怕突然闖入話題會影響交流節奏，不敢亂來，除非他們問我問題，否則我根本擠不進那條回話的夾縫，用針也插不入⋯⋯

我猛然發現殘酷的真相。原來出發時滿滿的自信底下，只是空

就這樣，背遊地球。

洞，我根本沒有準備好。

最初報大學，是進取地撒個大網，哪間出名報哪間。錄取後，我知道普林斯頓很出名，但也就僅此而已，我對美國流行文化、學府文化甚至就是文化，都完全沒有了解。我應付得了國際化的高中，一來是因為很多同學的母語都不是英文，交談速度比較慢，二來高中有一半是外國人之餘，同樣有另一半是本地生這個安全網，我隨時可以找其他香港人墮回自己的語言文化。這裏沒有這種玩法。一年一千三百個新生中，來自香港的就只有十個，真正會說廣東話的更寥寥可數。

這種挫敗很真切，校園很美好，但我融入不到，只會是浪費！小時候不想去夏令營的鵪鶉性格又出來了：「摺埋」可會是一個方法？至少令自己舒服一點，不用勉強吧，但第一年就放棄，之後的大學生涯怎麼辦？我可要在這裏生活四年呢！我不想因為怕費勁而減少與人交流，但我清楚知道社交這東西，急也沒用啊，愈不當地進取只會愈容易有反效果，於是接下來的一整年，我的存在狀態矛盾地徘徊在主動進擊與自我抽離之間，校園一事一物天天見，很美，但總是陌生。

大概這種狀態也有一個好處，它會令人更容易作新嘗試——反正所有都是陌生的，多一樣不多吧。從小聞歌總會不禁擺動身軀，在舞蹈文化較盛行的美國試試跳舞，我想我應該不會後悔，於是我膽粗粗，拿著零經驗去面試校內十多個跳舞團體的其中一個，憑著來自將軍澳填海區的精湛舞技，我順利加入了。

和香港的大學不同，這裏的舞蹈表演沒有排舞師幫忙，全由同學自發編排，大家互相學習大家的創作，由街舞至現代舞甚麼風格都有。頭兩年我甚麼也不懂，就只會跟，但一星期排練幾次，我很快就變得愈來愈投入。跳舞充滿藝術表達，又可以出一身汗，無論精神還是肉體，都有很大的滿足。在幾個舞團成員的薰陶下，我開始和他們一齊看 YouTube 跳舞片，一齊看 dance show，讚誰跳得好，批誰跳得糟。不知不覺間，跳舞成為我校園生活不可分離的一部分。我找到了新的熱情。

尋找社交生活，香港大學生愛「上莊」；一般美國大學有 Greek System，即全男或全女的社交圈子兄弟會 Fraternity 和姊妹會 Sorority（主要是一班人飲酒玩樂，但部分也有其他意義，例如做義工，全部以希臘字母命名，所以叫 Greek

System）；普林斯頓有 Eating Clubs，也就是校內一條大街上十多間作學生食飯和 party 用的古式大宅；我的社交，是跳舞（註：不是社交舞）。和朋友在 studio、自己房甚至任何公共空間跳舞編舞，日見夜見鬧出很多笑話，閒時說起跳舞也令我們興奮，更開始一起玩一起讀書，去 Eating Clubs 喝酒返香港，我開始覺得，十六小時機程外的美國東岸，是我另一個家。

party，放假 road trip 去沙灘屋度假一星期，跳舞於是成為我走進當地文化的鑰匙。我英文流利了一點，撿了些美國口音，流行文化聽得懂，生活模式也習慣，到第三年，我基本上不想

對很多高中同學而言，去外國生活可能不是一回事，對我來說卻是一個突破的過程。由高中到大學幾年間，變幻才是永恆，我習慣了不熟悉的感覺，甚至對自己處理陌生的能力多了一份信心和泰然。反正人都不在老家，去哪裏有甚麼分別？

既然成功出走了，就要看到盡。我的野心回來了。我悄悄立下心願，要在大學畢業前，用自己方法踏遍世界六大洲。

1.3 在非洲大草原奔跑的日子

立下「六大洲計劃」，因為我發現學校一個獨特的program。

我在普林斯頓主修生態及進化生物學（Ecology and Evolutionary Biology），簡稱 EEB，校內人都說是「Easy Easy Bio」，因為課程風格是眾多科學中最「隨便」的。隨便？啥我，反正九成人大學讀的和將來做的都沒太大關係，在無顧慮的求學時期，當然興趣行先！路不怕走多，最緊要享受，有自己想法，人才有獨特性嘛。我的確很喜歡了解動物以至整個大自然，世界萬物沒有規矩，卻互相支持互相制衡，幾億年來不停演化，拼湊一個地球，對我來說，極度有趣。

這種科目只在課室上課是沒意義的。普林斯頓在非洲肯亞有一個夥伴研究中心，每年第二學期都會飛大約十個 EEB 學生過去，在大草原環境上四堂課，四位老師輪流由美國飛去教授，每人三星期。這樣有型的課程，不報名對不起自己，於是大學第三年，我第一次踏足非洲，把「六大洲計劃」中最「難搞」

的非洲 KO！

萬里平地，藍天白雲，一條平靜的泥河，一至兩條行車線闊，沿著兩旁各有一排矮灌木，偶爾夾雜高樹，我的營地就在河畔一邊。早上望過對岸會見到來喝水的羚羊，夜晚準備入睡會聽到大象叫獅子吼。營地就在大草原中間，我們與真正的大自然之間，就只有一列由三條鐵線組成，肚臍般高，據說有通電的圍欄，體形較大的動物過不了，但中小型的可以來去自如，所以半夜醒來去廁所，有時會見到羚羊或兔子夜光的雙眼在空中浮，也要小心草地上有蛇。

我們留在營地的時間不多，每天天未全光就起床，把握較「涼快」的早上時間坐吉普車四圍去，做實地考察，順便看野生動物。中午前後是熱到想死的時段，我們會回到營地以外幾分鐘車程的研究中心吃飯，然後上理論課。所謂研究中心，也不就是同樣的圍欄圍著幾間有駁電的單層小屋而已，裏面除了我們，還有一班暫時居住在那邊做研究的研究員。他們的研究，沒有最奇趣，只有更奇趣，我很記得其中一個，是用雷達分析非洲獵犬的群體移動模式，有型到不行！在這一種環境用這一種模式上課，我覺得無比幸福。我確認我是真正喜歡大自然的。

一天晚上，我們如常在研究中心吃晚飯，當地一個守衛突然進來，面帶調皮奸狡的微笑，在黑板寫上：「Simba here. Loiter at your own risk.」Simba 是當地斯瓦希里語中獅子的意思（《獅子王》辛巴的名字由來就是這個），所以就是說圍欄內有獅子，出入要小心？單說圍欄，獅子是穿不過的，但圍欄有一入口讓車子通過，沒有開關閘，只有一個類似門框之類的結構，幾米高，框頂有長鐵線垂下，防止大象走入，吉普車經過也會刮到頂。獅子沒那麼高，想必就是從門框輕鬆進入的。我第一個反應是真心驚！晚上回家徒步走的路怎麼辦？可是守衛的表情是多麼的沒大不了，同學們的反應又是多麼一面倒的興奮……「可以近距離見到獅子啊！」他們都說，差點連飯也不吃就衝出去。一個研究員說不如飯後坐車在圍欄範圍內找獅子，我想，好啦，有獅子，當然先睹為快，晚上走路那些再算吧。我的情緒由懼怕轉化為期待，要在自己每天生活經過的路上找獅子！

然後開車才幾分鐘就找到了，就在營地洗手間附近！還不止一隻，是兩隻母獅帶著兩隻幼獅！太瘋狂了吧。這個位置，我每天梳洗都會經過呢！教授說，牠們發現沒甚麼有趣的，應該好快會自行離開，這幾天夜晚走路，找一個守衛陪同應該就沒

有大問題了。我看一看守衛，他們都沒有槍，只各持木棒一支……好啦，不要問，只要信。結果也如大家所料，我們沒再見到獅子的身影，但接下來一星期回家的路，都變得分外刺激。

在非洲大草原的三個月，我就像活在神話當中，在各種奇珍異獸的陪伴下感受世界，這個環境會使人心跳加速，有時還會觸動到靈魂。某個星期五下晝，教授說不如放鬆一下，上吉普車來一個「sundowner」，那時我不知道意思為何，但也就照跟。車子向平日不會駛去的方向進發，走上一條上山路，來到這邊少有的山崖頂。教授從車尾拿出一箱啤酒來，逐支遞給我們，笑說：「這裏十八歲就可以喝酒，我們都光明正大啊！」（美國一般二十一歲才能公開喝。）原來所謂「sundowner」，就是趁 sun 快要 down 的時候，找個好位喝個酒，品味一下非洲時光。拿著久違了的微涼啤酒，往崖外面望，是一望無際的大草原，沒有誇大，是確實完全看不見盡頭的大草原！一直在草原當中，對地貌的雄偉沒有概念，走上高點完整俯瞰，一種大地在我腳下的震撼砰然而生。野外！這是真正的野外，無添加的野外！

當時的我第一次看到這種景色，發現這種無盡的野外，原來會使人渺小，令人油然敬畏。我一邊喝啤酒，一邊嘗試用腦袋記住這一刻，在香港每天被高樓大廈包圍，想像不到甚至不敢相信世界果真有個地方是野外得這樣極致，原來世界真的有很多很多面，城市只是隨機的 default。

試想像三個月來每天朝早，不是站在開篷車裏看班馬、大象、河馬和各種羚羊，就是赤腳走入河量水流度數據順便玩水，間中拿支啤酒 sundowner 一番，有時黑夜 game drive，窺看夜間出沒的動物，甚至在自己家門口找獅子。這樣的生活在香港怎會想像過？一直看生態紀錄片都覺得那些地方不是正常人類在現實世界會看到的，但原來不是。世界真的有太多可能性，城市的規範太多，旅遊的框框太闊！之後工作，記者問我去過多少個國家、多少個城市等等，我都盡量不直答。用城市數字概括對世界的認識，消化容易，但也未免對野性的草原、熱情的沙漠、浩瀚的大海等等，太不尊重了。

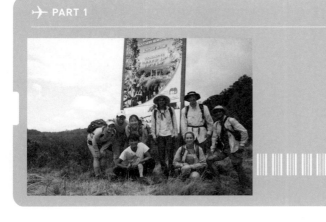

1.4 突如其來的第一個五千米

非洲學期和一般學期一樣，三月中都有一星期 spring break，學校安排了一個活動，讓我們自行決定參加與否。那是爬非洲第二高的肯亞山。

我出發前已經決定參加。因為安全和安排理由，不上山的同學不能亂走，一星期不上課就自己一個在營地燒時間，我想我會悶死。當時我上過最高的山應該是太平山，所以對這個登山體驗一直沒有甚麼概念。無知的人最恐怖，因為他們不知道自己無知，不會為該準備的事準備。我多拿了一雙還未穿過的雪鞋、一件羽絨和一對薄手套，就上山了。

來回行程四日三夜，由海拔二千幾米開始。一開始是闊到泥頭車都駛得進的大車路，斜度算低，不久還經過一個寫著「你現在正跨過赤道」的牌子，表示我們正式由北半球走到南半球。幾小時後，我們到達海拔三千三百米的木屋營地，屋子有幾個房間，一字排開，裏面各自密集地放了幾張碌架床，房間出面

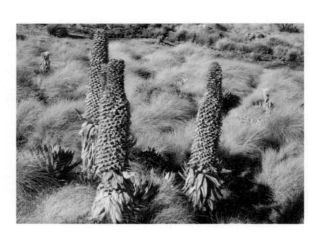

是一個長型的空間，放了兩張長型桌子吃飯用，有廁所但沒有洗澡設備，整體屋子燈光極度昏暗，太陽一下山就必須用頭燈照明。老實說，營也不用露，還想如何？一切都很好，很輕鬆吓，不難走啊。

第二天天才半光我們就出發，行山都是這樣，愈早開始愈好。

站在木屋外被漫山清新的空氣包圍，感覺挺爽的，但我發現一個小問題，我雙腳腳筋有點痛，查看之下，原來昨天鞋邊把腳筋的皮悄悄磨損了。當時不算很嚴重，想到的解決方法，就是把那天不用穿的襪子塞在腳筋和鞋邊中間充當軟墊。嘩，我覺得自己實在太聰明！物盡其用，就地取材，山林霸王就是我。

海拔高了，景色遼闊得多，車路絕跡眼前，大樹亦不見蹤影，取而代之是矮而密的野生植物。領隊說，高海拔營養較少，競爭亦較少，所以植物普遍無法長得高，大部分只到膝頭或以下的位置，唯獨一類叫 Giant Lobelia 的植物，零舍鶴立雞群。它有幾種形態，有的像一條毛茸茸的巨型玉米，有的是一團排成火焰般的葉子，到腰間甚至肩膀般高，零星點綴在路旁，配合高海拔的霧氣，景色奇特有趣。我的眼球愈來愈享受，但我的腳筋卻愈來愈痛，欸？傷口變得更嚴重，聰明軟墊

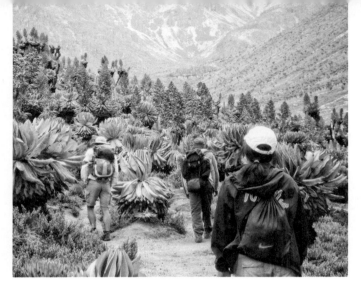

完全沒用！朋友都發現了，「你怎麼穿過一雙未穿過的新鞋上山？擺明會刮腳啊！」其中一個同學不解地嘲諷。現在的我知道「新鞋刮腳」是登山常識甚至是人類常識，但當時的我，大概就是沒常識。有朋友立即給我膠布，總算頂得住。

海拔愈來愈高，霧氣愈來愈濃，同時身邊的 Giant Lobelia 愈來愈密，也愈來愈大棵，極目所見都是比人還要高的怪植物，在中間穿梭，是夢遊仙境的畫面！身體也很配合，產生了「夢遊感」，我開始有點頭重重的感覺，意識很清醒，只是腦子裏彷彿多了一些固體，實實的，走路也因此要慢一點。

這天走了八、九個小時，帶著疲態，我們到達另一個木屋營地，準備第三天登頂。這裏海拔四千二百米，陽光消失後很冷，很冷。準備不足的我，把唯一帶了的三對船襪都穿上。導遊說我們的目標是肯亞山的第三山峰，隔天半夜三時多就要出發，要不然趕不及在上面看日出。早起是我存在的最大敵人，我聽完覺得好痛苦，人生好難，但一場來到，也要吧，反正我也很累，吃完飯馬上睡便是了。

然後我無法入睡。來到四千米以上，那種「夢遊感」變得很

強烈，就像有個不歇息的小震央埋在腦子裏，讓頭顱一脹一脹的，躺下來血便衝上腦，更會馬上觸動震央，在腦內大力敲鐘，極不舒服。我嘗試坐著睡，但不成功，結果我和頭脹的感覺共度了一個晚上，直至三時起床。我人生第一次高山反應，給了肯亞山。

三時許我們戴著頭燈摸黑出發，除了跟住前面的腳步，我沒有其他策略。可能因為適應了一晚，頭脹的感覺反而沒再加劇，只是空氣真的很冷，我穿了三對船襪、兩條褲和一對手套，連羽絨都出場了。初段還好，但到中段開始，很多部分需要用手輔助，扶也好爬也好，總之就愈來愈難行。同行的美國朋友大部分都有行山經驗，偶爾假期都會去行山露營，所以就算山路不易，仍能面不改容，但我卻愈爬愈辛苦。多爬一兩小時，我更發現我的禦寒裝備嚴重不夠，尤其是雙手，手套太薄，它們開始沒感覺！這時我卻沒有甚麼選擇，唯一退路，就是繼續前進。

晨光初露，空氣漸薄，我們來到攻頂的最後一段路。我的視野終於不再局限在頭燈的照明範圍，原來包圍我們的，是一片了無生物、荒涼光禿又極度陡峭的岩石面，不遠處還有一灘白

色。那是雪，是雪！赤道上看見有雪，可想而知海拔有多高！這種溫度已經和我之後拍攝《天與地》時住的喜馬拉雅山馬納斯盧峰大本營差不多喇！我沒預料到氣溫會接近冰點，這時我的手指頭已經全無感覺，我覺得自己快要凍死。

海拔四千九百八十五米，登頂了。上面插了一支肯亞國旗，晨光熹微，大家都興奮拍照，讚嘆眼前一番景色，我卻無法投入，只想盡快下山解凍。刮腳鞋子、船襪、薄手套，站在山頂食風的我發現我是如此的無知，行山原來可以行成這樣，我又竟然無緣無故爬上一座將近五千米高的高山，還登了上頂。自高中起的幾年，變化太多，甚麼都報了名才算，這樣可以令自己經歷很多突如其來的衝擊，甚至痛苦，但事後回首，驚覺自己連這種事也征服得了，自豪感無可取締！我用屁股滑行兩小時下山，返回四千二百米的木屋，身體自動關機半小時（對，我睡得著了），早餐放在面前也吃不到。這樣一個 reboot，夠我同日原路走回第一營地，隔日再順利下山。

好聽一點，我覺得自己有夠瘋狂，太唔識死；難聽直說，我是對自己及關心自己的人不負責任，但無論如何，在終點跟朋友們互相擁抱大家四天沒洗的身軀，我是完成了！看著他們都覺

辛苦，但明顯享受這種挑戰了自己、擴闊了眼界的疲累，我體會到行山的樂趣。沒錯肯亞山把我殺了個措手不及，但也為我打開了一種新玩法。旅行的方法，原來有很多！

因為這次，我開始喜歡行山，同年再報名參加了另一個歷時數天的登山之旅，目的地是秘魯的馬丘比丘。容後再談。

最後奉勸各位，爬高山先做好準備，信我。

1.5

原來真的有「絕世筍工」

要說我的背遊故事，不得不提「絕世筍工」。

大學最後一年，是掌握了校園節奏的慵懶享受，也是快要走出安全圈的極級迷惘。很多朋友十月左右已有大企業或投資銀行招攬，剝住花生等六月畢業再嘆個畢業旅行就可以平步上班，未來透徹得像清水一樣。我的未來卻仍然是一潭濁水，一直志願是做個電台節目主持，越洋不知有甚麼申請方法，只打算回港自薦，唯一「準備功夫」就是完成我的六大洲計劃，去完非洲草原再去澳洲大堡礁附近海外研讀，前後再用寒假和在學校飯堂 part-time 打工的錢去歐洲和南美洲背包遊。我想，多些見聞，所言也會比較有物吧……Okay，我承認主要原因還是因為周遊列國好玩，但學生時間都不把握機會旅行看世界，工作後不就更無時間嗎？

怎料這樣的「準備功夫」卻真的用得著。

就在我畢業前三個月，澳洲旅遊局忽然公佈「絕世筍工」招募計劃，為澳洲六個州分和領地招募六個旅遊大使，「職責」根據六個地區的特色各有不同，例如新南威爾斯州主打城市化旅遊體驗，招募的職位就是「玩樂達人」，昆士蘭主打保育區，職位就是「國家公園巡護員」，總之每區的大使獲聘後就要玩盡所屬地區的旅遊體驗，然後向外界推薦。重點：「工作期」半年，人工十萬澳幣（當年八算）！叫它「絕世筍工」不過分，叫它「全球人類夢想」都不過分。

「這個計劃是為我而設的！」我想。我在外國生活過，去過六大洲，還剛剛在澳洲海外研讀四個月回來，主修生態學，一直想做面對公眾的主持工作，現在一個充滿生態旅遊體驗的國家找旅遊大使，不就是天造地設、珠聯璧合嗎？於是還未有確實畢業打算的我開了個 Word document 組織腦內想法，用像素比偷拍鏡頭還要低的傻瓜機拍了一堆 footage，再用全球最 user unfriendly 的免費剪片工具 Windows Live Movie Maker 製作了三條自介短片，報了三個職位：昆士蘭「國家公園巡護員」、南澳「野生動物看護員」和北領地「內陸探險家」，總之和大自然有關的都報，反正報名不用錢。那是我人生第一次製作影片。

之後的就從此不真實。我打進了「國家公園巡護員」二十五強，突然成為傳媒報道中的人物，一番努力後再走進三強，飛到澳洲十多天參加「決賽周」。最後雖然三強止步，但得到自己第一個報紙專欄、第一個廣告代言、第一次電視訪問，之後更收到 TVB 的電話，拍了第一個旅遊節目，介紹紐西蘭。所有這些，就在半年內發生。What a ride!

整個過程中最多人好奇的大概是「決賽周」吧。當大家以為「決賽」就是日日劇鬥，澳洲旅遊局的安排卻是把我們包裝得像明星一般，日日四周玩，處處有高調採訪，說穿了，招募計劃的重點不是招募，而是中間為澳洲旅遊帶來的巨大宣傳效果。當然，過程當中仍然有人做評估的，我在昆士蘭的幾天，去了抱樹熊、懸崖繩降、撐直立板、玩 Segway、坐直升機鳥瞰海岸線、搭小型飛機登隱世小島、浮潛欣賞大堡礁，全程都有三位來自昆士蘭旅遊業界的代表觀察，儘管「決賽」玩樂味重，氣氛輕鬆，三位評判卻總是不苟言笑。最後一天觀察算是正經一些，我們三個參賽者要輪流向他們 present，題目大概是「如何宣傳昆士蘭的旅遊資源」吧，我都不記得我說了些甚麼了，反正應該沒有很驚世。最終輸甚麼？我想是不夠工作經驗。大學一畢業，沒有在社會打滾過，心態還是有點太輕鬆

吧。如果現在的我去參賽，我信我會贏，哈。But who am I kidding? 沒有笪工，今天的我也不會是主持旅遊節目的我。

一趟這樣奇幻的旅程，帶給我的不只快感，還有很多發現。

笪工告訴我，會幫你實現夢想的人遠比你想像多。由二十五強進入三強，要求很 open-ended：兩個禮拜內瘋狂宣傳自己，最後提交一條影片總結宣傳做法和成效，評判就根據創意和宣傳滲透度等準則挑選三個，坊間當時流傳甚麼要儲夠十萬個 like 的說法是假的。在 Facebook 最普及的時代，我直線思維開了一個 Facebook 專頁分享自己的故事，甚至和朋友創作了一首肉麻到爆炸，我現在每次聽到都想一刀插穿自己耳膜的「笪工追夢主題曲」，在專頁上分享，意圖製造多一點 noise。其他朋友知道後都紛紛主動幫手宣傳，有的找記者為我做訪問，有的幫忙製作海報，有朋友的朋友三唔識七，竟然為了幫我宣傳而在旺角街頭表演那首主題曲，爭取途人關注，還有很多素未謀面的網友自發用各種方法幫忙，那可能是我人生最受寵若驚的一段時間！

旁人的無限支持為我帶來無限感動，但同時也為我帶來龐大

壓力，因為大家都在看這個比賽的發展，彷彿成功與否就赤裸裸的任人觀摩。當時有另一位香港人同時打進了另一個職位的二十五強，和我一樣需要瘋狂宣傳，而他專頁的 like 從頭到尾都比我多接近一倍。雖然我們角逐的職位不同，不是直接競爭對手，但這樣被大眾以至親戚朋友有目共睹地比下去，仍然是不太好受，有人甚至發訊息給我說我不夠努力，叫我反省之類。Well，幸好最後都捱過了，更闖關了。有事想追尋就不要未做先放棄，出發後的助力隨時大得難以想像。

筍工告訴我，跟住興趣走，總會走到你想去的地方。一個人有目標是基本，有了目標要知道如何達成卻是超級難題。我選修生態學、去非洲、澳洲海外研讀、籌謀自薦做 DJ，都純粹出於打從心底享受這一切，從來沒想過會有「筍工」這種比賽忽然跳出來，但機會一到，興趣竟然一下子都派得上用場。很多事無法完全規劃，但當你認清自己的興趣，你對關於這個興趣的資訊就會自然敏感起來，有偶然的機遇出現，你就有可能不自覺撈到。如果當初我跟隨朋友找工作，把海外研讀的時間省下來找 intern 砌 resume，大概筍工到來，我也無實力嘗試吧。當你自己清楚自己，其他人的意見都是廢的。愈年輕，愈有本錢談興趣，愈應該要談興趣。當然前提是，你要有興趣。

筍工告訴我，甚麼都可以是職業。很多決賽周參賽者最終都選擇了全職製作旅遊內容，有的和我一樣，到現在仍然是個旅遊人，更愈做愈成功。看到這些極有自己想法的人打拼，自己哪有不去闖闖的理由？在香港，backpacking 文化未算主流，大眾對生態旅遊更不太了解，但既然沒有人大做，不如就由我來試做？

於是「絕世筍工」比賽之後，背遊成為我工作和生活的主調。我的背遊人生，正式開始。

就這樣，背遊地球。

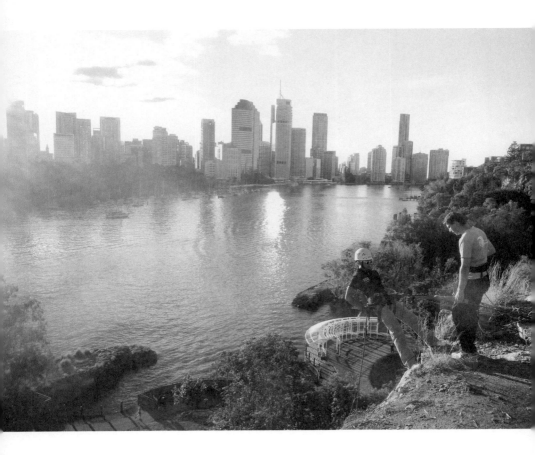

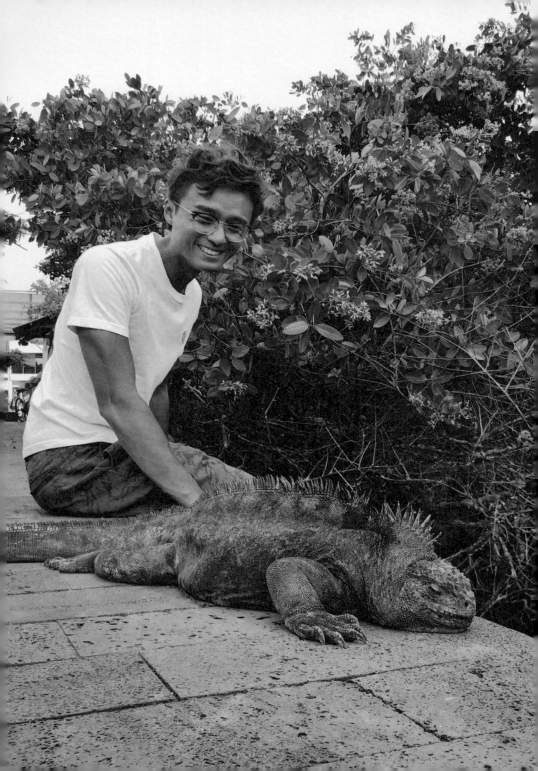

就這樣，背遊地球。

✈ PART 2

世界之最

踏上旅途，不需要任何原因，旅行是
生命的養分，要出發，你想，就可以。

——《背遊南美的北邊》第一集

2.1

大藍洞的四十米底下

從網上看到照片那刻，我知道我一定要去這裏親眼一看。

中美洲小國伯利茲的大藍洞是全世界已知最大的水下洞穴，直徑超過一千呎，一個完美圓形，周邊有礁石圍住，裏面是晶瑩剔透的寶石藍，和旁邊清澈見底的淺藍大海形成強烈對比，那種唯美，誰看到它的俯瞰圖都會馬上拋出一句難以置信的「真喺？」。我都不例外，還決定身體力行。在電視台工作差不多一年，在監製給予的機會下，我提議拍攝一個關於中美洲的backpacking 節目，大藍洞成為鐵膽拍攝景點之一，背遊系列第一輯：《50 日背遊中美》就此誕生。

為了這次拍攝，我特意去學潛水，花了幾個周末的時間，由甚麼都不是學到進階開放水域潛水員資格，也就是可以參加大藍洞潛水體驗的最低資格。我還特地趁出發中美洲前兩個星期請了幾天假，拿一部 GoPro 一個人飛去菲律賓潛水勝地 Puerto Galera 儲潛水經驗，順便試試水底拍片的感覺。自己提議節

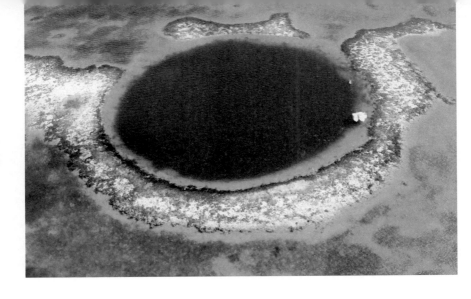

目內容再自己去學，自編自演、公器私用就是這種，我認。

想去大藍洞潛水，可以去伯利茲對出的安伯格里斯島，或者面積比較小的考克島，我選擇了後者。體驗包括洞內一潛和周邊的珊瑚礁兩潛，連同午餐時間和來回各三個鐘的船程，一去就是一整天。為了趕及黃昏回來，清晨時分就要上船，同行除了節目的導演和攝影師，還有同樣參加 day trip 的幾個歐美潛客。

曾幾何時，大藍洞是陸地上一個平凡的洞，然而一次冰川溶化，海平面上升到覆蓋了洞穴，海水的力量把洞頂壓破，形成巨型水底沉洞，亦即藍洞。從高空看，那是世界上最美的圖畫，下潛到四十米的深度，卻會見到洞內最特別的景觀——當洞穴還在陸上時因長年滴水而形成的巨型鐘乳石柱。在水底看到靠滴水方能形成的東西，多麼難得！我雖然興奮，但也有點緊張，四十米是優閒潛水可到的極限建議深度，因為水壓問題，在那裏用氣會比較快，也容易得到稱為「氮醉」的迷醉感覺，當時我仍算是個潛水初哥，潛到這樣的深度還要顧及節目拍攝，絕對是個大挑戰。

不過這可是我的目標。我自問也準備充足，所以就算緊張，都沒在怕。懷著這樣的心情，我跳下藍洞。

下水的初段是純粹墜落，讓身體放鬆自然往下沉便是，途中只需一邊捏著鼻子做反壓，清除耳朵因壓力而不適的感覺，一邊留意潛導的所在位置，確保自己下潛得不要比他深。我拿著自拍棍四圍張望，左邊是洞壁，右邊就是一片無盡的深藍，幾分鐘景致都基本上沒有變過，但我沒有鬆懈，眼睛高度戒備，準備隨時看到甚麼就立即開機拍。這種戒備是需要的，因為水中下沉的速度永遠比你想像中快，我很快看到一些石柱的影子，我們到達四十米的深度了。

Camera roll。

一步一步潛近，景象漸漸 zoom in，典型的鐘乳石柱，每條幾個人般高，一大支一大支的由上而下倒吊在水中，無庸置疑地雄偉，卻又帶著半點陰森，潛導回頭確定一切正常之後，帶我們慢慢游進巨柱之間的狹縫。我們身邊的每一條柱子，都是幾百萬年地球歷史的結晶，現在被一塊深藍色的圓蓋蓋著，封存在四十米的海底之下。在陸地看鐘乳石，可以走到很近距離，

在水中看，你卻可以隨意沿著柱身升降觀摩——只要謹記眼看手勿動。大家開始把鐘乳石群當成遊樂場，捉迷藏式左穿右插，穿梭懸浮，對受重力束縛的陸地動物來說，這種三百六十度的自由體驗無比奢侈。這時我突然想起菲律賓練潛時一位經驗老到的內地潛客說過的話。這位潛客幾乎每年都去 Puerto Galera 潛一次水，對當地的潛點和生物基本上都見慣不，我問她為甚麼不去別的地方潛，看看其他東西呢？她看破紅塵地說：「哈，很多地方都去過了，現在沒關係，反正人在水中浮著，我就覺得開心。」當時我很不解，穿上那一身裝備潛進水中就要幾十分鐘時間，不看個夠本怎說得過去？但看到其他人自如地兜著柱子浮游的畫面，我又似乎了解了一些。寧靜、自由、無重，在水底擺脫重力，本身就是一個解放忘憂的過程，有時遇上不同的環境變化，玩味還更濃。乘著強勁水流放流（Drift diving），任由海水把你用力向前推，你會覺得自己走上了一條長期有加速器的 Mario Kart 賽道，充滿快感；到要逆流而行，只能抓住海底的石頭慢慢前進時，你又會有特種部隊進行火星任務的冒險感和征服感；日落後潛水，四圍漆黑一片，視野只有電筒照出的圓圈，你更會得到太空漫遊的奇幻感。水底的體驗，就是千變萬化，超離現實，無可取代。

可惜潛水不能樂而忘返。因為安全問題，潛水員在深水區不

能停留太久，穿梭鐘乳石大約八分鐘後，潛導就示意我們要準備回升，於是我們又沿著洞壁，慢慢向上踢。風景依舊是一片藍，直至我們經過一段石面——地上竟然噴出一條條看似永恆不滅的氣泡柱！光看畫面，還以為我們身處一盤翻滾不斷的沸水！上水後我才知道，原來石面就在鐘乳石群正頂部，氣泡柱是我們剛剛在石陣裏面呼出的空氣！因為鐘乳石由石灰組成，組織有很多細孔，氣泡慢慢穿過，速度就碰巧和我們上升的速度接近，讓我們能夠追上。想不到大藍洞潛水，尾聲的環節是和自己呼出的二氧化碳重遇，挺有意思吧？

水很特別，表面看似處處一樣，下面卻蘊藏著千奇百趣的生態地形種種。今次在伯利茲看到稀有的水底鐘乳石，下次可以在菲律賓看沙甸魚風暴，或者去印尼看藍圈八爪魚在面前變色，去台灣看珊瑚產卵，甚至去厄瓜多爾邂逅鎚頭鯊魚群。地球有70%的面積是海洋，留在陸上看，錯過的實在是太多。因為大藍洞，我學了潛水，從此變得著迷，考上了潛水長牌，還和朋友創立了一個網上潛水平台，努力讓更多人認識潛水。接觸潛水之前，我只認為它會是一個小興趣，誰料到它現在已是我生命不能缺少的一部分？在我來說，潛水是一種見識、一種抽離、一種浪漫，會執起這本書的你，大概對世界有點好奇，這樣的獨特體驗，還未試過的話，不要錯過。

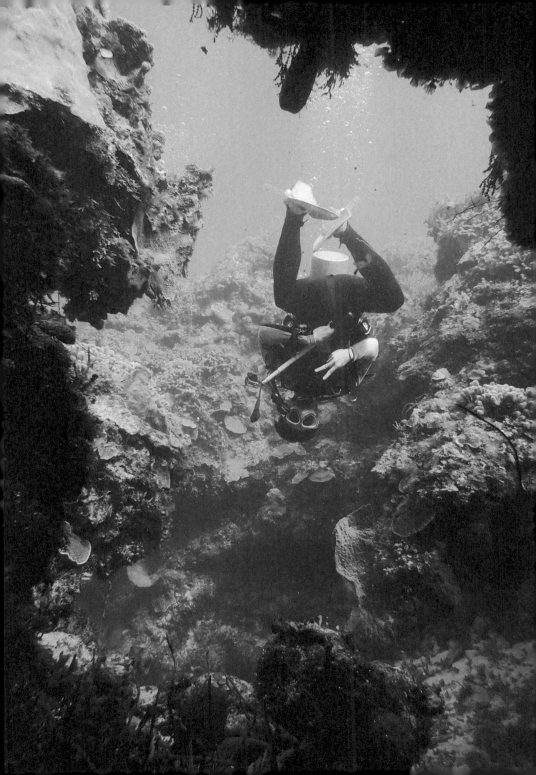

2.2 在喜馬拉雅山，日常生活都是挑戰

我從半開的睡袋中醒來，半身坐起，趕緊找外套一層一層的穿上。在帳篷睡了一整晚，留下了不少二氧化碳，保暖效果還算不錯，但我知外面是個天寒地凍的世界，一會兒踏出帳篷就會很冷，還是先儲點暖比較好。除了溫度，一整晚的呼吸還為單人篷內部製造了不少濕氣，帳篷就像個放涼了的飯盒，充滿霧水，在睡袋上面明顯一灘，不過我也準備離開，不理會了。我戴上冷帽，臉上塗了些保濕霜，拿好牙膏牙刷，做好心理準備，然後打開帳篷。

心理準備是給穿鞋子的。帳篷外面有另一層沒有底的帳幕，製造了另一個空間用來放鞋，這樣鞋就不會把帳篷弄髒，也不會被一日幾場的雨水淋濕。我把腳伸出去，拿起鞋子準備套上。爬山鞋鞋筒較高，而且質料不太有彈性，要穿的話，腳要校準角度用力往下鑽，手要勁往上拉。啊……幾十秒的掙扎，我終於穿上一隻鞋子！但用力後心跳得有點快，要先坐個五至十秒回一回氣，才能再用力去穿下一隻。再來一次，啊……！另

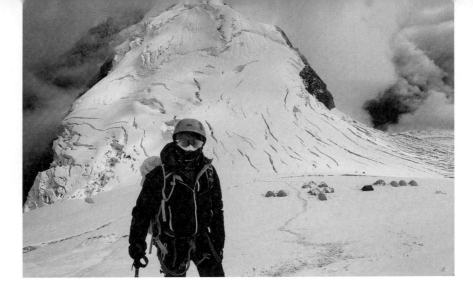

一隻鞋子都穿好。一輪搏鬥，總算可以了。我把外帳幕拉開，雙腳踩實石地，雙手從營內一推，身體在放鞋的小空間變成奇怪的半蹲半站狀態，把握時間，大腿和腹肌 hold 住，雙手和頭盡快從洞口破繭而出，身體終於站直，呼！又要停停，用高海拔清新的空氣回一回氣。彎下身把拉鏈拉好，站起來再平伏一下心跳。好，喜馬拉雅山新的一天又展開，我慢慢步向大家吃飯集合的主帳篷，果然和我預計一樣，空氣很冷。

這是我在喜馬拉雅山馬納斯盧峰大本營的每朝日常，海拔四千八百五十米，空氣稀薄，每一個生活細節都有運動量，都是要計算好、準備過才能開始的任務。刷牙，最好一整天把牙膏牙刷放在主帳篷直到晚上，盡量減低辛苦蹲下進出自己個人帳篷的次數。洗臉，想用雙手的話，必須找人幫忙倒水。小便，日間要鼓起勇氣才能走出空氣冰冷的主帳篷外，晚間在個人營內好一些，可以用自備大樽口水樽盛載再倒掉，只需確保自己瞄得夠準，不然就整個睡袋都是尿。洗頭，很多人都選擇用無須濕水的洗頭粉，或者直接不洗，我兩者都受不了，決定隔天用自攜的洗頭水洗一次。我必先裝好清水，回到睡覺的營內跪下，上半身探出外帳幕空間，用腰力盡量向前傾才開始塗洗頭水，沖水時也要非常小心，避免興奮過

度一下子用光水後仍有泡沫留在頭上，在細小的空間做完這一切，我都覺得自己要缺氧了。個人衛生和身體想省力的意願，永遠處於令人糾結的對立。

我算比較好，幾年前行肯亞山都有輕微高山反應，喜馬拉雅山這次竟然沒有，凡事慢慢做，盡量深呼吸就可。有團隊成員卻被低氧環境影響得很嚴重，在大本營營地上面就算只是坐著不動，都有點頭暈和乏力的感覺，晚上無法睡得深，很多時候天還未亮，人已經眼光光。很多人在節目上看到我們由海拔二千幾米的小村走上大本營，由大本營走上海拔五千一百五十米的「冰爪點」，再嘗試在雪地走上海拔五千八百米的 Camp I，看來每一步都不容易，以為喜馬拉雅山登山之旅最艱辛的一定是在路上，但我說這個過程最折騰人的，絕對是平常日活的力不從心。走路總叫有個目標，但在營地生活差不多一星期，很多時候都只是躲在營內等，等待時間過去，等待雨停下來，感覺有點漫無目的，身體不想留又不能走，很消磨意志。我們不是受過訓練的登山者，無法登上八千一百多米的頂峰，想像計劃登頂人士要在山上花一、兩個月時間，當中會遇上多少惡劣天氣，要經歷多少漫長又孤獨的等待？

我在 Camp I 感受很深。在大本營和山頂之間有四個小營地，是登山隊伍數十日攻頂過程中過夜的地方，海拔最低的叫 Camp I，最接近山頂的是 Camp IV。因為長年積雪，如果要走上 Camp I 或以上，登山者必須穿著爬雪山的特別裝備，所以一般行山客要上去，就是越級挑戰。我能走上去，也是靠堅持和身體沒有高山反應的運氣吧。六小時的雪坡慢行，我們到達海拔五千八百米，只見零零星星十來個橙色小型帳篷，被四周白茫茫一片包圍，和大本營村落般的畫面對比起來，孤單得可憐。我累透地把屁股坐到帳篷裏，心想，終於可以休息……然後便把裝備逐件卸下，先是頭盔手套，接著是綁在鞋底的冰爪，再來冰鞋，最後是腰間的安全繫帶，把腳收入營內，我發誓明天出發前決不會再走出外面。

但我忘了自己還是要小便的。這天營內除了我還有兩個人，用水樽撒尿法不太方便，走出去？我必先至少穿回冰鞋才行。冰鞋和大本營穿的行山鞋一樣都是鞋筒較高，但因為要隔住外面的冷，外層是一層硬膠，換言之比行山鞋難穿幾倍！坐在營邊又拉又推，手指冰冷，空氣稀薄，實在很是一場角力。我覺得很心煩，腦內只有一個問題：想撒個尿而已，幹嗎要這樣辛苦？知道嗎？由我穿鞋，出去小便，到回來坐下脫回鞋子入

營，可能要耗上十分鐘的時間，還換來一陣氣喘。Camp I 都這樣，再上面的 Camp II 至 Camp IV 怎麼辦？當撒尿都是個挑戰，高海拔雪地露營的生活，你想像得到嗎？

在此結束我的喜馬拉雅挑戰。

最後我在大約五千九百米的高度止步。我很想到達六千米，但六千米，我真的很想到達六千米！但考慮了一切一切，我唯有遲一秒回歸，都代表他們要受多一秒高海拔之苦。我很想到達等，同時我知道沒有上來的大隊仍然在大本營等待我們，我們雪巴人也說再上會開始有我技術未必駕馭得到的冰隙和雪牆等導演說再上也只是白色一片，鏡頭效果一樣，負責我們安全的

小學就有讀，「喜馬拉雅山又稱世界屋脊，是世界上最高的山脈……」要做件轟烈的事？行喜馬拉雅山。彷彿喜馬拉雅山就是標準答案，「去喜馬拉雅山挑戰自己」這個想法，亦因此變得很不原創。老實說，我出發前壓根底兒也沒覺得這件事很「勁」，但世界之最並不是隨便說說，登雪山也不是光走路就可以。我在 Camp I 只待了一晚，六千米也沒上到，在登山界絕對只是垃圾級別，但我感激我的工作，把我帶去我自己認為不會去的地方。現在我至少知道，行一座大山，背後代表的付出是甚麼。

就這樣，背遊地球。

2.3 通往馬丘比丘的朝聖之路

現在放下你手上的書，Google「most famous hiking trails」或類似的，90% 結果都會包含 Inca Trail，印加步道。

香港人大都知道馬丘比丘，就是那個從高空拍下去，翠綠山頭上一格格石牆，後面一座高山的絕美畫面，大抵所有港男港女去南美，除了必定去玻利維亞鹽湖影幾千張上下對稱照外，就是要去秘魯一睹「天空之城」的真身。但這條全南美最熱門，被稱為世界五大行山路線之一的印加步道呢？真的，要去馬丘比丘，就不要坐火車巴士去，預留四日三夜，走印加步道過去。「吓？行四日咁辛苦？」是的，不要怕辛苦！不走步道，不夠原汁原味啊。

一清早，我和朋友兩個人把大部分行李寄存在庫斯科的 hostel 裏，一人一個輕便背包，會合行山團大隊，坐三小時車到烏魯班巴河邊的印加步道起步點 km 82，準備以馬丘比丘為終點，展開四日三夜朝聖之旅。說朝聖不是誇張，雖然考古學家普遍

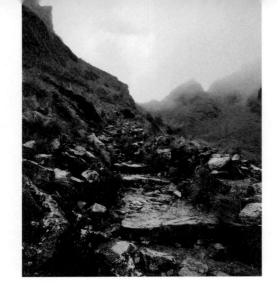

就這樣，背遊地球。

相信馬丘比丘是幾百年前一個印加國王下令修建的皇家莊園，但有學者提出它其實是印加文明重要的朝聖地，迂迴的步道就是當年為人民朝聖而修的，現在絕大部分的路段仍然保持當年原貌。

起步初段是沿河而行，十分平坦，不時望過對岸，會見到一些很像古蹟遺址的小型石牆群。不久後我們經過一條小村，開始不見河流，往重重的山頭進發。沿路的草坡都是一片極有生命力的翠綠，偶爾看到當地居民放養的馬匹在上面閒著食草，根本就是童話故事的參考照。我沒想過第一天風景就這麼美。然而我更猜不到，才四個多小時路程，就已經開始進入戲玉。

望向山路右邊的谷地，忽然出現一組依著山腳而建的階梯，十多層左右，每層一至兩米深，一百至二百米闊，級面都是青翠的草綠，很工整地密密排著，且配合山腳的曲線而帶有弧度，遠看像一件很蕩漾的圓頂梯形布丁，半融化地黏在山腳邊。布丁最上層是從依著的山坡凸出的一塊平地，面積可能有幾個籃球場那樣大，上面是一格格、密麻麻的無頂方形石牆建築，像個舞台一樣，布丁底則是另一幅更廣闊的草地，上面沒有建築，呈波浪曲線疊著，就像空曠。圍住這個舞台邊還有三級階梯，呈波浪曲線疊著，就像

是沙灘邊湧來的海水的定格效果。如果上面密集的闊階梯是布丁，下面的波浪階梯一定是從布丁流下來緩緩伸延的朱古力醬，只疊三層就沒有再疊下去，因為階梯已經到達谷地底部，緊接著一條蜿蜒的小河，輕輕圍住整個結構，把它和谷底的其他部分分開。

它叫 Patallacta。與其說它是遺跡，不如說它是外星基地！階梯的曲線和頂部石牆建築的方線形成強烈對比，刻意的人為線條和周遭的自然環境形成更強烈的對比，看來奇怪，但每一級的自然青綠又把違和感調校至舒服的程度。考古學家估計 Patallacta 是以前印加人徒步前往馬丘比丘時的中轉站，亦是附近護城士兵居住的地方。如果要用一個形容詞總括整個遺址，我會用「科幻」。

不止一個，到達馬丘比丘之前，我們見到不下十個大大小小、形態不同但始終科幻的印加遺跡，有的是石陣，有的是巨型梯級，部分只能遠觀，更多可以讓遊人置身其中。行山人數不多，每一個遺址都彷彿給我們獨享。每一個遺址都是懷石料理的一道菜，賣相獨特，出其不意地給你驚喜；每一個遺址都是古印加文明的一個腳印，一步一步邁向馬丘比丘。

就這樣，背遊地球。

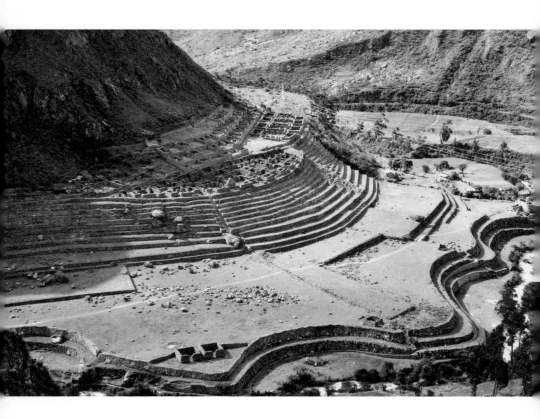

這些遺跡當中還有一段令人難忘的路，一條直入霧裏不見盡頭，由海拔二千九百米直達步道最高點四千二百米的石梯。它走起來比聽起來更吃力，想像抬頭看著不見盡頭的長梯，一步一步走上去，足足五小時？第二天整天的行程，基本上都是奉獻給它。大概考古學家認為這是朝聖的道路，不是無根據的。

陪伴著你向上行的除了沿途賣水和紓緩高山反應的可可葉的當地人外，還有一片依舊青綠的草地，海拔爬升依然不減青蔥，然後還有在上面生活的「草泥馬」！海拔高了，馬匹愈來愈難適應，取而代之活躍山頭的，就是白色啡色黑色混合色甚麼都有的草泥馬⋯⋯好喇牠的正名是羊駝，不過草泥馬才應該是人所共知的名字吧。在梯上，我看到牠們在遠方的草地吃草，已經覺得很興奮，完成瘋狂的梯級馬拉松後，更遇到幾隻就在營地附近蹓步！牠們會直接走到人類附近找草吃，偶爾會抬頭打量我們一下，然後又繼續埋頭開餐。上馬丘比丘的前一天，我們更在一個巨型階梯遺跡上看到四、五隻，牠們在階梯上做的都是一樣，就是吃草，反正牠們生活都應該沒有甚麼別的。喜歡動物的我走到很近，看牠們用滑稽又帶點傲慢的臉享受自己的午餐，我想，在印加遺跡上面近距離遇到草泥馬，實在比去動物園看有意思得多。

就這樣，背遊地球。

行程最後一天，我們凌晨五點左右就已在馬丘比丘的入口等候，同樣走了四日三夜的另外過百個登山客同樣在此。當時正下著雨，有點涼，人又多，披著濕漉漉的雨衣，我覺得不太好受。等了不知多久，公園終於放人，我們終於到達二十六公里印加步道的主角，世界其中一個最出名的遺跡：馬丘比丘！

嘩，人很多。

大班遊客同時進入遺跡，他們身光頸靚，不少手拿自拍神器，跟我們爛身爛勢三日沒沖涼的行山客比是窮爸爸富爸爸的分別。他們是坐火車和巴士到達的觀光客，對他們來說，馬丘比丘就是上山唯一要看的東西。我沒有誇張，當時的確滿山都是人，而那只是一開場的時候，據說中下午才是真正的人潮高峰時間，估計那時候馬丘比丘應該會是個年宵。在無數現代人拿著相機穿梭來往擺著各種甫士之下，要細緻品味印加文明的過去是沒有可能的，但古城的氣勢倒是很夠。走上旁邊可俯瞰馬丘比丘的小丘，獨孤在山上的天空之城盡在眼中，配合雨季清早的迷霧，就算對印加文明的故事完全沒有了解，還是會為這幅人類文明和大自然共同上色的畫作讚嘆一番，這也是這裏被觀光客攻佔的原因吧。

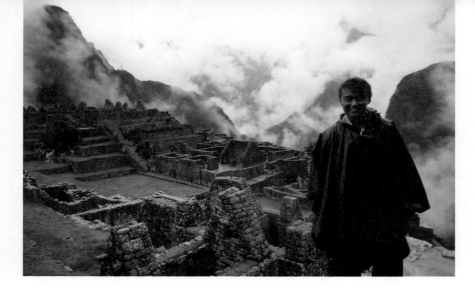

從這裏看下面古石牆間來來往往、看來已變成一點一點的遊客，我在想，他們錯失的會不會有點太多？馬丘比丘是美，但不走步道過去，你就錯過了一條天國的階梯、十多個驚喜遺跡、一片又一片與世無爭的草原和一群遺跡上的草泥馬，更重要的是，你不會感受到印加文明的力量和那種難得的朝聖感，情況就等於食法國餐只吃一碟田螺，卻不喝紅酒不喝湯不吃頭盤不吃甜品一樣若有所欠。據聞秘魯政府正積極考慮限制馬丘比丘的訪客數量，在那發生之前，我會說去馬丘比丘的過程比馬丘比丘本身，精彩得多。

2.4 撒哈拉之夜

不少朋友去英國讀書，長假期去厭歐洲之後，摩洛哥就是他們想一試非洲滋味的首選，所以我決定《背遊》第三輯要去摩洛哥時，也自然向他們打聽一下，結果，一個關於撒哈拉的負評也沒有。

然後我二十八日旅程回來，撒哈拉沙漠成為我最享受的一部分，十二集節目出街，觀眾迴響最大的，亦是撒哈拉沙漠露營一集。全世界最出名的一個沙漠，非洲最出名的一個名字，撒哈拉沙漠的威力在哪？在我來說，不是大家節目裏可以看到那種日間的高調美，而是鏡頭沒有拍到，溫柔低調的沙漠晚上。

一般遊客都趁黃昏 magic hour 騎駱駝入沙漠，大概日落前就到達營地住宿。我們去拍攝，需時比一般遊客長，從駱駝下來入營的時候，天已全黑，營地的樣子就只剩地上一排排用來引路的小蠟燭和幾個火把，以及從用餐營內勉強透出來的一點光。這天五時許起床，坐了差不多十小時車再騎了接近兩小時

駱駝，我終於到了休息的地方。啊，正啊！

為了讓觀眾知道住沙漠營地不等於辛苦，我特意一反以往背遊風格，挑了個「豪華營地」，價錢不貴，但睡覺帳幕的內籠可以媲美一間五星級酒店，用餐營的佈置亦相當精緻，每張餐桌都擺設得像高級餐廳之餘，還會鋪上滿桌花瓣，對於我們四個男生的拍攝團隊來說其實有點過分浪漫，但沒所謂，工作了一整天，一個舒適的環境、一頓豐富的晚餐，再加一支紅酒，我們實在無從挑剔。在我人生住過最美的營地裏，我們吃了很享受的一餐。

營地人員接著請我們到外面圍著剛點起的營火坐，剛剛還在擔當侍應工作的他們現在已經變成 band 友，為我們表演撒哈拉地道音樂。營地人不多，我找了張木檯就直接躺下，營火的溫暖和沙漠的涼風互相交錯，配合原始的敲擊樂聲和歌聲，閉上眼讓身體放鬆，是絕佳的享受。大概是喝了點酒，簡短的音樂營火會後我回到睡覺帳幕來一個極棒的熱水澡，精神已經很接近睡眠狀態……

然後有人拍了拍帳幕的門，攝影師 Tony 不想睡的聲音傳來：

「出面所有蠟燭都熄掉了，玩星空拍攝啦？」

雖然直接倒頭就睡應該很舒服，但難得走到沙漠入面，太早躲在營裏也沒意思吧。沙漠溫差大，日頭遺留下來的餘溫大概已經完全消散掉，我拿了件薄風褸，就和同房的助導傑仔走出去會合攝影師。

沒有營火，沒有蠟燭，沒有火把，一個熱水澡過後，帳幕外面已經變成一個極其漆黑的天地，不用手機電筒照明，基本上看不到路。我抬頭看，剛才被火光掩蓋的星星原來已經肆無忌憚地跑出來了！星星很多，感覺很近，有種滿到快瀉，搖搖欲墜的感覺。因為沙漠乾燥，上空無雲遮擋，星空天幕就是三百六十度掛在頭頂，把我們的邊緣視野都完全填滿，好美。

Tony擺好腳架，放上相機，試了幾次燈光和角度，我們開始進入瘋狂拍照模式，輪流單人、合照配搭，不同甫士、不同構圖，原本已經很密集的星空經過相機長曝光的魔法變得更誇張，一整條又銀又紫的銀河就霸氣地架在天上！這個構圖，這個背景，不拍會後悔。我們每拍完一張就興奮地看製成品，想好怎樣改良又再試一次，來來回回，樂此不疲。看著看著，

我們發現背景慢慢在變，遠處的地平線正在滲出一抹奇怪的黃光，範圍很大，彷彿遠處有火災，它的橙黃更在饞食夜空，把光芒微弱的小星逐漸浸沒。再過幾分鐘，一顆巨型橙色珍珠從漸光的那方地平線冒出，牢牢地鑲在遙遠的天邊，它的色溫和力量，和日落差很遠，這時我們終於意識到，那是月亮。

原來今晚是月圓之夜！我們詫異，但也沮喪，因為橙月熾熱發射的光卻像一個火球！外國的月亮特別圓，撒哈拉當晚的月亮芒很快就會把銀河完全淹沒，星空之夜亦會因此沒戲再唱。

但不。

Tony 轉了轉相機角度，把月光也納入構圖當中，在遠方的月亮已有強光但未完全鋒芒盡露至掩蓋銀河的時候，這片撒哈拉星空反而多了一個主角。股民會告訴你有危必有機；攝影師告訴你，把握到天時地利，有危一樣有機，原來今天的 magic hour 除了黃昏時分斜陽照向萬里沙丘的一瞬間，還有橙月和銀河同時出現在撒哈拉上空的幾分鐘。月亮的橙，天空的紫，銀河的銀，沙漠的闊，一切都很美。幾個沒有長大的男生就這樣因為天上的發光體而感到異常滿足，玩了很久。

就這樣，背遊地球。

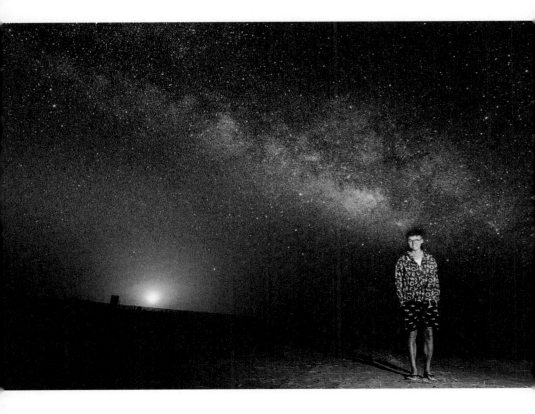

拍完了，我們未想離開，各自找了張長櫈，像剛才營火會一樣徐然躺下。沒有演奏，沒有拍照的嬉鬧，沙漠寂靜的空氣更覺赤裸，彷彿把耳朵實實地塞住，不留一點空間，紛擾的世界此時被簡化成基本，睜開眼，就只有星。科學家說星星離地球超過一百光年，也就是說，我們這一刻見到天上一點點的光，是星星過百年前發出的光，現在不是「現在」，真實不是「真實」。

那「自己」呢？

面對這難以理解、疑幻似真的過百年距離，「自己」很像變得很虛無，但同時在這刻平靜的空氣中，「自己」的每一呼每一吸都感受得清清楚楚，很實在。這種意識的衝擊，把我的思想帶到平時難得一到的地方，這就是沙漠可以給你的。沙漠甚麼都沒有，每日遊客不斷，亦可貴在甚麼也沒有。就算撒哈拉本身這樣有名，它的浩瀚仍能為到訪的人帶來安逸的孤立感，給人充滿迷思的思想空間。若真正的文青到來，應該可以立即作首詩。

在肯亞草原、澳洲北領地和塔吉克帕米爾高原，有幸看

就這樣，背遊地球。

過幾個震撼的星空，但唯獨撒哈拉這個，令我想得更多更遠。你知道世界有些大名大到人云亦云，就會變得廉價，彷彿自己再去都不會有感覺。撒哈拉不是其中一個，絕對不是。

2.5 我們都低估了亞馬遜

陸地上生物多樣性最高的系統是熱帶雨林，世界上最大的熱帶雨林是亞馬遜。光是這一句，就足夠令任何喜歡大自然的人都把亞馬遜森林加在旅行清單之上。簡單 Google 一下，巴西、秘魯、哥倫比亞等等都有亞馬遜旅遊體驗，每個國家又隨時有幾十間行程安排公司，行程短至兩日一夜、長至一個星期通通都有，極度花多眼亂。別說一心想找個至棒亞馬遜團，去哪裏都沒所謂的人，就連我因為拍攝《背遊南美的北邊》而鎖定由哥倫比亞亞馬遜州首府萊蒂西亞出發，網上仍然找到各式各樣以不同森林落落為目的地的行程，細看下去，體驗內容大同得來又有小異，看得我很想死。終於我選了一個行程，並得出兩個結論：一、森林環境不就是很多很多樹吧，去哪條村都一樣；二、有 demand 才有 supply，隨手一 search 都找到巨多公司，證明客源廣，亦表示這些亞馬遜團應該是挺易入口的頗大眾化體驗，不會極端啦。

就這樣，我完全低估了亞馬遜。

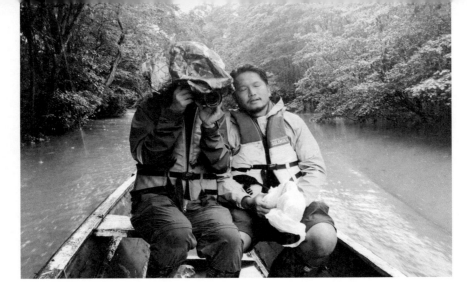

從哥倫比亞首都飛抵被亞馬遜森林環抱住的萊蒂西亞，天氣變化很大，高海拔的清爽空氣一下子變成煩人的悶濕，離開香港半個地球，還是逃不了這種體感。我帶著些少汗濕，從原始的木板浮動碼頭登上載人密得像巴士的長形「大飛」，逆亞馬遜河而上，向我們背遊團隊這晚的落腳地進發。環顧四周，欸？竟然大部分都是本地人而不是遊客，所以仍然有很多住在森林裏的人每天這樣進進出出嗎？不久，我就在廣闊的泥河旁邊看到第一個小社區：幾間屋子，一個小村落模樣，沿河草地標示了大大隻的「AMAZONAS」立體字，令「村落」看起來完全不像是本地人居住的地方，反而似用來招待遊客居多。這似乎否定了我的第一個結論，但肯定了第二個，大概同船這麼多本地人，真正本地社區還是有，只是座落在更深處的地方？那時我只希望我們今晚住的地方，不會也遊客到連打卡用的巨型立體字都有吧。

不夠一小時的船程，我們到站了，當時大部分乘客仍然未下船，令我有半點擔心……嗯，我們會不會未夠深入虎穴，看不到亞馬遜「最真實」的一面呢？現在想可能還言之尚早，因為我們還未到，導遊說我們要走一段五分鐘的路再轉船，路況不算差，基本上都是頗實淨的泥地，只有偶爾幾個小水窪，就

算開始下起毛毛雨來，對我們影響也不大。很快我們看見接下來的座駕——一條長五、六米的小木舟，擱淺在被水浸沒的草泥地上，唯一的上船方法，就是踩進水裏……好在導遊早有準備，他從一直揹著的麻包袋裏拿出幾雙落田用的大膠靴，叫我們換上，就在我們高興之際，毛毛雨突然遇怪魔變大個，瞬間加劇成密麻麻的雨點！下雨是拍攝的最大敵人，攝影師和導演趕緊換鞋然後把相機包好以免器材入水，但被雨水加持了的泥地令脫下背包整理東西這個動作變成很麻煩，我們頓時都有點不知所措。我馬上把風褸穿上，低下頭，站著等待大家完成變裝。

不夠半分鐘，身體出現另一種極不舒服的感覺，那是痕癢。抬起雙手望望，唯一露出的手背位置已有幾粒蚊爛，本能的搔癢反應更把我的手帶到頸和面，似乎所有外露皮膚都極速淪陷了。我抬頭一看，在我站著不動的十多秒期間，面前原來已經聚集了一個蚊雲！沒誇張，一個可能有幾十隻蚊、填滿了我視線範圍的蚊雲！我立即亂撥，但必須上船的我逃不去哪裏，攝影師弄好後再用鏡頭拍我上船，我更要盡量減少亂撥的動作，確保在鏡頭內不會像個手腳不協調的瘋子。為了節目，為了盡快到達目的地，我只好奉獻出我的血肉之軀。

穿著長袖風褸，又熱，又悶，又濕，又痕，這個亞馬遜的開始不太好玩。

小舟離開草泥地，蚊子總算暫時離我們而去，在雨水全力護送下，我們帶著濕漉漉的身軀登岸。二、三十分鐘的船程後，我

們已在密林當中。雨算停了，但現在地上都是濕泥，一人揹住兩個背囊，走路都挺困難，有時更要跨過橫倒在地上、直徑到腰的大樹，攝影師和導演更要顧及拍攝，狼狽應該是給當時情況最適當的形容詞，啊不，還有煩躁。全身基本上都被汗水和雨水濕透，風褸黏住上肢，靴裏的襪子亦早已濕掉，渾身都很不舒服，我很想全身脫掉！但叢林環境比剛才的草泥地有更多蚊，每曝露多一吋皮膚都是對血液的悼念，再次查看雙手，蚊爛原來一直發酵，多而腫的程度，已經令手背和幾隻手指有點微變形……我只管低著頭拼命向前行，一步一步，二十分鐘，我們到達一塊花園般的草地，上面有一間小屋！嘩！我們的落腳地！終於到了！那種解脫的感覺，我覺得比在喜馬拉雅山走十小時上大本營的時候還要厲害！

導遊說我們先休息一下，一會兒可以跟他來一個 jungle walk，不用走很遠，反正旁邊小徑一出就是森林。我放下背囊，自我沉澱了幾分鐘，終於有心情看看周圍的環境。一塊籃球場左右面積的空地，其餘四面八方全是樹林，誰剛才在怕亞馬遜體驗不夠「深入」？誰以為亞馬遜體驗搞這麼多，一定易入口？我覺得自己十分低能。

我們日間 jungle walk 之後，夜晚再走一次，看到世界最高的巨樹、聞名已久的毛茸茸大蜘蛛、花紋細緻的蛇，甚至夜光蘑菇，以及各種各樣形狀奇趣的熱帶雨林植物，早上再出船去找海豚。看到的很精彩，但身體一直處於勉強狀態，原來當時十二月正值雨季，陰晴變幻無常，出發時陽光普照，曬得刺痛，但隨時又傾盤大雨，在無瓦遮頭的小舟上，大雨下來就是避無可避，只有低頭忍耐。不要忘記那澎湃的蚊，儘管我塗蚊怕水的分量已經接近浸泡程度，手背和腳背還是前所未有地紅腫，那時我收起手指會痛，如果握緊拳頭，會看到指間骨節腫得沒有凹凸，近乎是一個圓形，腳背則是紮腳般腫脹，走每一步都痛。我向來不算太熱心做善事，這次我想我應該助養了幾十個蚊家庭吧。

亞馬遜殘酷，是我得到的最大體會。巴西和秘魯我不敢說，至少在哥倫比亞，一次亞馬遜之旅絕對需要心理和肉體準備，哪怕只是兩日一夜。大自然沒有閒情逸致去饒恕你，接受不了就不要硬來。

不過別誤會，作為大自然 L，要我再選一次，我還是會經歷這一切去親眼觀賞亞馬遜的神奇。

2.6

終於在進化島找到我的 spirit animal

一直覺得我喜歡看野生動物是因為小時候喜歡看《寵物小精靈》，不同屬性，互相制衡，在同一環境共存共生，多樣而和諧。當小精靈儲夠戰鬥經驗或受到激發，更會進化成更有型更強版本的自己，每次看到這樣的情節，我都會渾身血脈沸騰，替小精靈和牠的訓練員覺得苦盡甘來。很浮誇是吧，但真的，「進化」二字從小在我心中就有很強的觸動力，所以當我知道世界有一個地方叫「進化島」時，我的旅行清單第一位就馬上被攻佔。

是，你沒猜錯，《背遊》系列第四輯去「南美的北邊」，就是為了圓自己去「進化島」的夢。當然，印象中香港也沒有節目介紹過這個隨時是生物學界最出名的群島，去拍攝也是絕對絕對值得的。哈，我也不是 100% 私心寶寶啊。

據說百幾年前達爾文去過厄瓜多爾對出的加拉帕戈斯群島（The Galapagos Islands），被島上的種種觀察啟發，之後在

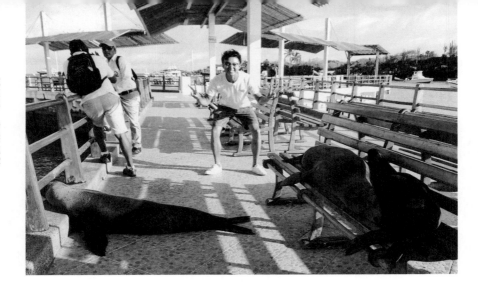

鉅著《物種起源》提出「物競天擇，適者生存」的進化論基礎，改寫科學界對生物世界的一切看法。因為這個典故，有人開始稱加拉帕戈斯為「進化島」，而聯合國教科文組織則稱它做「活的生物進化博物館和陳列室（living museum and showcase of evolution）」。加拉帕戈斯位處赤道，又同時踏正三條重要洋流的交匯點，豐富的天然資源和與世隔絕的地理位置令物種可以跟隨獨特的進化軌跡進化出想像不到的多樣性，當中一半更是全球獨有，外形習性奇特：全世界唯一會游水的蜥蜴、全世界唯一在北半球生活的企鵝、全世界體形最大的陸龜⋯⋯要用生態學和進化學角度描述這個群島，應該可以再狂寫幾千字。

那不如換個旅遊角度吧。就算你完全不了解達爾文進化論甚麼，也一定會為加拉帕戈斯奇珍異獸無處不在而感到驚嘆。

龜殼可以裝下一個成年人的巨型陸龜，世界稀有，在這裏你可以從市中心坐二十分鐘車上山觀看，通地都是。鯨鯊、魚群風暴、幾十隻的鎚頭鯊部隊，你只要有足夠的潛水資格，隨時去適合的潛點下水，牠們列隊歡迎你。登上群島不同的小島，海鳥、大蜥蜴會毫無戒心地周圍蕩，就算只在大部分遊客居住的Santa Cruz島市中心，走近碼頭，你都會隨處見到身體有彩

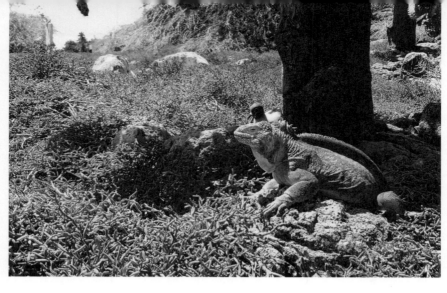

虹色的「飛毛腿蟹」、就在你頭頂飛過的塘鵝、一群一群曬太陽的游水蜥蜴、偶爾幾條在船中間穿插的中型鯊魚，還有懶洋洋的海獅。

這裏我想特別說說海獅。

去加拉帕戈斯，你沒可能避免見到海獅。六如這樣說，你沒見過一百條以上的海獅，應該還不算來過加拉帕戈斯。事實上我們才剛到埗登上 Santa Cruz 島，就已經見到有兩條在我們上船的碼頭邊旁若無人地攤屍，兩團肥肉大剌剌的躺在地上動也不動，世事對牠們來說根本毫無意義。我們見到當然興奮，馬上舉機拍攝，但當地人叮囑我們要保持兩米距離，確保我們安全之餘，也盡量令海獅不受騷擾。

我們有盡力遵守規則，但有時卻是海獅不許我們。隔天在市中心碼頭，我們又見到多四、五團肥肉就攤在中間的木橙上扯著鼻鼾睡覺，碼頭的路不寬，要經過也就無可避免要在牠們旁邊走過。牠們肚子的起伏、呼吸的聲音、緊閉眼睛的疏肝神情，甚至間中一個麻甩的呵欠，都不設時限一覽無遺。跟動物園或其他海岸保護區不同，在加拉帕戈斯，海獅睡的地方就是人類平常活動的地方，可以是樑上，可以是路邊，總之陽光舒服就

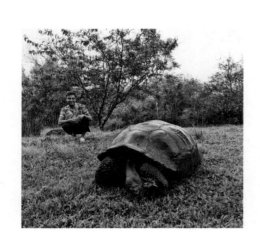

就這樣，背遊地球。

隨時隨地倒頭大睡。看著牠們，有種看嬰兒甜睡的滿足，又看到一種「誰能管我」的隨性。唯一的艱苦，是控制衝上前一下攬緊大肥肉的衝動。説出來可能有點變態，但牠們很滑，很肥，很飽滿，看起來真的很好攬。

但牠們也有好動的一面。如果陸上的海獅是教人妒忌的懶閒，那水中的海獅就是叫人羨慕的快活。在加拉帕戈斯的不少島嶼都可以見到牠們幾十隻一群的在淺水地方玩樂嬉戲。牠們在水裏比陸上靈活十萬倍，滑溜而圓潤的身軀就像無水阻一樣，時而穿梭翻滾，時而自在飄浮，隨心所欲，無憂無慮，間中發出一些忘情的吼叫，彷彿告訴你牠們真的很爽。看過加拉帕戈斯陸上和水中的牠們，我有些懷疑人生。如果人類可以活成這樣多好？環境優美，吃飽就睡，睡飽就玩，玩飽就食。

當年達爾文來加拉帕戈斯沒有潛水，要不他應該不會離開這個地方。加拉帕戈斯在潛水界是一個巨名，而我和海獅最真切的接觸，亦是當我同在水中的時候。陸地上的海獅不會與你交流，因為牠們在睡覺，但在水中的牠們卻正如我剛剛説，很活，很有靈。哺乳類之間有一類連繫，互望眼睛會有感情交流，家中有貓狗的人也一定清楚明白。身處水中，海獅就像是一隻隻好奇的小狗，你無須動，牠們也會自動走來打量探索，

083

看看這天又是哪個人類來探訪。牠們會游得很近，三五成群在你身邊幾呎打轉，偶爾更會和你定睛對望！就在雙方眼神接觸的一刻，你覺得牠很像懂了你甚麼，而你又懂了牠甚麼，在水底不能作聲的環境之中，這種感覺異常奇妙。然而一秒過去，牠們又像子彈般一下疾走而去，來無蹤，去無影。那瞬間我覺得牠們深不可測，牠明白，但牠不管；牠靈巧，但不在陸上顯露；牠參透了生命哲理；但不企圖攻佔世界，純良自在地過每一天。

要動物不怕人，一是動物本身由人馴養，二是動物從來沒從人類身上得過壞經驗，在加拉帕戈斯，情況一定是後者。在這裏，我達成了夢想，親身感受到在這片生物學界聖地與動物交流的魔力。在這裏，我還找到我的 spirit animal。人類思想太複雜，下世做一隻海獅，回歸自然界基本需求，生存交配繁殖，把基因傳到下一代，目標就達到，有多餘時間，就隨處曬個太陽，潛個水，找個潛水客觀摩一番吧。是的，生物生存的唯一目的，就是把基因傳下去，這就是進化論的基本。「進化島」教你進化的事，也教你生活的事。

可惜我這輩子還是個人，還是先繼續努力寫書吧。加油。

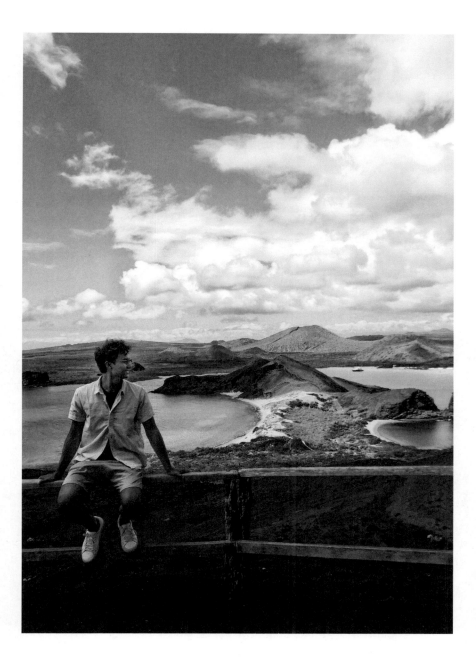

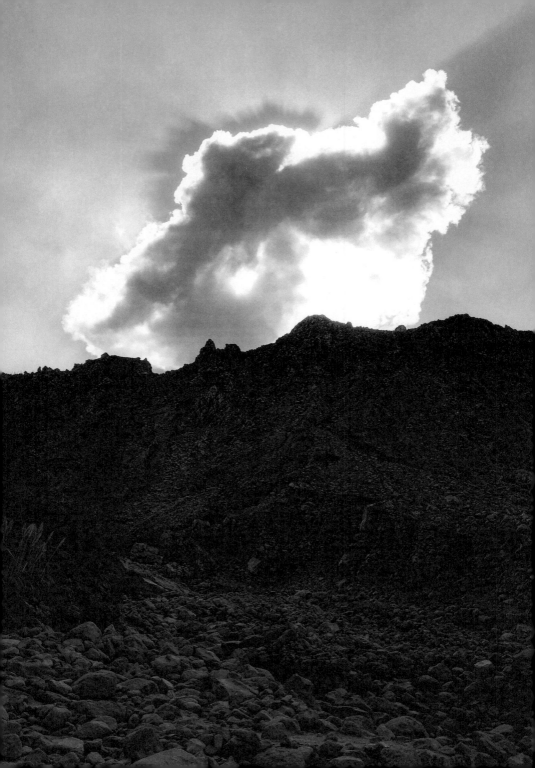

就這樣，背遊地球。

✈ <u>**PART 3**</u>

旅行是為了⋯⋯

這個世界很多人都在做著自己享受的
事和自己認為對的事⋯⋯當你覺得社
會在帶你走一條你不想走的路時，不
妨想想，你靈魂真正嚮往和追求的，
是甚麼？

——《50日背遊中美》第十四集

3.1 一種大同

哈薩克搞世博咩？怎麼沒聽聞過？

係囉，如果我不是拍《背遊中亞》，應該都不知道，香港媒體一直沒怎樣報道。我沒有看過世博，只知道二零一零年上海那一次好像很誇張。現在一個平時近乎不會聽見的國家忽然要搞件國際盛事喎，當然要去看看它怎樣搞法。

拿著預先申請的傳媒證，我們來到當時還稱做阿斯塔納的哈薩克首都（二零一九年改稱做努爾蘇丹），跟 PR 會合，怎料她把我們和其他新聞採訪記者集合在一起，然後一併帶入記招房聽發佈會……

拍攝，最怕就是浪費時間聽一些事後都能找到的資料，我心想，大鑊了，不要迫我們聽講座啊！我馬上向 PR 解釋我們拍的是旅遊節目，體驗為主，不需要太多新聞發佈式資訊，但她應該不太明白我們的需要，或是自己要交差吧，硬說「無所謂

啦，也不差一點時間啦」甚麼，死不讓我們走，接著主辦高層開始播 PowerPoint，再全程用俄文介紹數字等等的資料。大會沒有現場翻譯人員，只有即場翻譯耳機，但運作得不太好，我大部分都聽不明白，幸好簡介會只是四十五分鐘。之後 PR 向大家派發地圖，她說英文的暫時沒有，塞了我一份俄文的。

我知道去一個地方要尊重當地人只說當地語言，但世博作為一件國際盛事，我想這樣的安排還是有點不合適吧，所以一開始感覺就打了折扣。

不過至少我們終於可以自由走動啦！

二零一七年哈薩克世博，主題是「未來能源」，超過一百一十個國家參與，總展覽面積二十五萬平方米，一走出去絕對是花多眼亂，不過第一站還是十分清晰——主場館哈薩克館就屹立在場地正中間，一個八層樓高的大玻璃球，遠處看來已經霸氣十足。理所當然，就由這裏開始。

自己旅行的話，我會放鬆大腦慢慢看；拍攝的話，我卻要盡量在最短時間內找到最有趣、最吸睛、最值得拍的東西介紹，

否則節目就沒有看點、漫無目的，但走了兩走，我發現找東西拍的任務，比想像中來得困難。主場館的大部分樓層都只用作淺白入門地介紹不同的能源種類，甚麼是太陽能？怎樣用動能發電？互動遊戲例如踩單車發電、風力模擬機等等，也主要是科學館級，除了某幾個大型設置之外，基本上都沒很大新意，某些展出的機器更不知為何不能運作。這與我的期望有頗大落差，來世博嘛，應該要被「大倒」！畢竟這是全球最大型的展覽會，內容怎麼可能不勁？但主場館的大部分內容，我想只要是理科生，都不會覺得特別。

那我們就去看看圍著主場館而建的國家館吧。德國館的意念和技術都比較出眾，令人難忘；法國以藝術感和場館設計取勝；其他國家館則多數一般般；美國的簡直令人反眼，他們的主題是「What is the source of infinite energy?」，一段都還算好看的舞蹈影片之後，給觀眾帶出的結論竟然是老套到叫人打冷震的「WE are the source of infinite energy.」大家一齊天台BBQ，多謝。一場來到哈薩克，本想介紹「世博有多勁」，但由 PR 的安排到主場館的內容，再到大部分參展國家提出的未來能源方案，都似乎不很厲害，我實在有點失望⋯⋯

那怎麼辦？總不能說世博真令人失望吧。和導演討論完之後，我們決定把介紹角度由原本的世博有多「勁」，轉為世博有多「奇趣」，這樣至少不用硬把山雞說成鳳凰。然後我們就改向小國的展位進發，尋幽探秘一番。

心態轉了，看到的又似乎不一樣。在太平洋島國館，有國家直接自嘲說再沒有可持續的未來能源方案，他們就會陸沉，然後就用照片和影片介紹起自己的潛水資源來，黑色幽默值得回味，水底片段賞心悅目。旁邊的另一檔，則來個本土音樂表演，和「未來能源」完全無關，卻簡簡單單帶來聽覺和視覺享受。有些非洲國家更索性把地盤變成檔攤，賣地道手工藝品和特色製作，走進他們的展館，恍如置身當地市集。當我們不再費力尋找科學大發現，就一張白紙去逛時，我們發現每一個國家的攤位或展區，其實都在展現他們的某些文化、性格或地理特質，行一次，竟然有環繞世界一周的感覺！忘記本身帶科學性的主題，這還真是個大型嘉年華啊。

有人把多年的世博以目的分為三個時期：歐洲工業革命下的技術展覽時期、愈來愈多國家加入的文化交流時期，和大家開始利用這個國際舞台塑造國家形象的形象建立時期，二十一世

紀很明顯是最後者。世博本就是個國際舞台，在舞台上綻放甚麼特質當然由自己話事。大概我之前的期望是錯重點了，公關101：別被記者的問題牽著走，總之自己想講甚麼，就答甚麼，世博亦是，總之把自己國家有趣的一面展示出來就好，有多貼題，有多「勁」，其實都是其次。美國館的信息是老套，但它至少展示了他們盛行的現代舞？

走出展館，我看到另一堆旗幟──一支支密麻麻的大型國旗，在國家展館外向著同一方向排列，千帆並舉，我腦裏立即彈出「地球村」三個字，嘩，很美！這種美不在於展館的內容有多破天荒，而是世界各國為同一件事集合在一起各自綻放的一種大同。一百一十多個國家，文化信仰價值目的各異，此刻走在一起，共同製作一個成果，這種同心協力，愛看異國文化的人都會覺得特別動容，甚至讓我想起這本書第一篇故事提過的高中「營火會」畫面。原來不同文化為同一目的共同投入就是美麗，世界盃如是，奧運亦是。記得一個本地表演者分享過他眼中香港人和美國人看棟篤笑的分別，他認為很多香港人是本著「就等我來看看你有多好笑」的批判眼光入場，而美國人就一張白紙，純粹想開心一晚而去欣賞表演的。被拍攝的心態一直催逼，我也不小心做了這位表演者口中的香港人了，四出品

評，只想找到最精彩、最爆，但從來世界就不只有「爆」的東西才值得留意。

之後翻查資料，參觀這次世博的四百萬人次當中，只有六十萬人來自外國，而這些外國人，估計大部分也都來自鄰近的俄語地區，也難怪主辦單位沒有為操其他語言的人準備太多。況且世界博覽會原來分大小兩種，大的由參與國家自行興建展館，小的由主辦國為參展國家興建所有展館，範圍大小有限制，參展國只負責佈置。當年吹得好行的上海世博是大的那種，而哈薩克這次就是小的那種，互相比較自然不公平喇。

但又這樣說，大同還大同，容許我堅持一下，美國館的主題，真的很娘。

3.2

一種付出？

拍攝《背遊中亞》期間，我們來到吉爾吉斯伊塞克湖邊一個叫格里戈里耶夫卡（Grigorievka）的小鎮，準備落腳。

說小鎮是說大了，格里戈里耶夫卡頂多就是一條小村，裏面沒有甚麼，就簡簡單單幾個街口幾間屋子，完。要不是因為三十分鐘車程外有一個雪豹保育中心，我絕對會絕塵而過，頭也不回。拍攝遇到這種地方最難搞，有想拍的東西，但沒有其他可拍的東西，於是特地去又不是，不去又不是。好在它還算順路，而且我在網上找到一個看來頗有特色的住宿，似乎值得介紹，令格里戈里耶夫卡這一塊不至於只得雪豹一個環節。這個住宿是一座樹林中的三層木塔。

坐的士到埗，還不知是否去錯地方，指示極不顯眼，樹林見不到，木塔亦不在，就只一條靜靜的小街，半夜走過會急步行那種。這時一個亞裔女孩在我們下車時，用充滿美式口音的英語問我們是否有人叫 Chris。

就這樣，背遊地球。

「Hey! Are you Jacobiene?」我語帶被接濟的歡喜。預訂住宿時，一直和我聯絡的人署名是Jacobiene，我想應該是她？

「Oh! No! Jacobiene is inside. I am just staying here. My name is Amanda.」

哦，是住客。Amanda 樣子和我差不多大，說話時帶點瀟脫隨性，聽起來是大剌剌的爽直型。她等我們拿好行李，把我們領進路旁的一道小門。中亞一路上都沒遇到甚麼歐美人，這個美國口音令我有點驚訝，也有點安慰──在美國生活了幾年，對這種口音總有一份親切感。

原來不只她啊，門後面的院子還有好幾個歐洲人，德國英國荷蘭都有，同樣是年輕人，是中亞少有的 hostel 感覺！雖說旅行時想要體驗當地文化，但原諒我，中亞是俄語地區，溝通極難，間中可以舒服地說說英文簡直有想淚崩的感動，況且見到有旅客跟我們一樣，全世界這麼多地方也千挑萬選來了吉爾吉斯這邊，會有「英雄所見略同」的連繫感，就是大家眼神一交流，心裏就彷彿說著：「識嘢喎！你都嚟呢度玩～」，是一種他鄉遇故知的舒暢。寒喧一番之後，Jacobiene 出現了，她就

是住宿創辦人。

她是荷蘭人，會說流利俄文，在這裏開住宿，是想鼓勵 responsible tourism，例如旁邊幾個本地小朋友正在跟外國哥哥讀字母書，就是她每星期搞的 English Club，希望到來至少幾天的外國朋友，可以傳授一點英文知識，惠及較少機會接觸外國世界的本地群體。走進去一點，有用廢棄膠樽建的小溫室和其他小型有機耕作，體現 responsible tourism 另一面：對環境的責任。Jacobiene 打算慢慢擴展住宿的規模，籌劃更多連繫到本地居民的旅遊體驗，令外來消費真正可以令社區受益。這不是一個新的概念，我也一直覺得旅行就應該要令本地人受惠，只是沒想過本來以為單純的三層木塔，原來還有具意義的一面。

安頓好，拍了些東西，終於可以跟這裏的人閒聊一陣。原來 Amanda 也是義工的一分子，不過參與的不是 Jacobiene 安排的那些，而是和她的大學主修科有關，是一個關於本地污水處理的項目，為此來了吉爾吉斯五星期，住在這裏同時幫忙打點一下，類似打工換宿。她說時依舊一臉隨意，還不時聳聳肩，就像這個越洋決定不算甚麼。對的，年輕就是本錢嘛，加上以

吉爾吉斯住宿記，讓我想起讀書時在非洲的一次義工經驗：為當地學校安裝「發電機」。

英文為第一語言的人對去外國生活通常都看得比較沒所謂，因為他們習慣了世界都要學一點他們的話，就算去中亞這個很多當地人連一句「okay」都聽不懂的地域，他們大都不會覺得學當地話是必然。撇除交流尊重甚麼的，反正任何事情去到國際交流層次都是英文主導，多餘的力不用費就不費吧？天生就懂一種國際語言，多好。

這裏想為本地社區做點事的過客，還令我想到另一件事。

當年在大學的非洲學期，我們一班同學跟隨當地導師去山上一間小學「做義工」，安裝「生物燃料發電機」（biofuel generator），名字很fancy，其實就是一個放在戶外、幾張床位那麼大的一個袋子，當入面放了帶有水分的新鮮牛屎之後，太陽的熱力就會從中分解出可燃燒的氣體，經簡單的導管輸到室內作煮食用。我們一行十多人浩浩蕩蕩，走到學校在學生和老師的圍觀下砌裝置，而那邊的學生就負責每人從家中帶一袋牛屎回校，作為「發電機」的第一批燃料。可惜安排這次活動的單位似乎沒有提醒他們牛屎要新鮮這件事，他們帶的大都放得太久了，水分不夠，放進發電機也不會有用。於是我們其中幾人（包括我）就坐車去了附近一個牛棚，撿了滿車的新鮮牛屎回來，填滿發電機。似乎沒有甚麼問題了，負責人宣佈成

功，之後和小學生一輪開心嬉鬧，他們又叫我表演 kung fu 之後，我們就坐車離開，「義工日」，完。

我們一班同學都覺得若有所欠。雖然過程是好玩，但感覺只利用學校做了一場 show，觀察老師和學生的表情，他們應該是不了解裝置如何運作，或新鮮牛屎的重要性。當地單位也沒有怎樣細心解釋。我們肯定不夠幾天，「一發電機」一定變廢物，但因為課程時間所限，我們又做不了很多，覺得很不圓滿……

再看看眼前的 English Club 和 Amanda，我在想，到底這種義工的實際作用有多大呢？小朋友今天從一個德國人身上學幾句用語，下星期又從法國人口中學幾個生字，長遠來說對小朋友可能不是好事。短暫的義工旅遊就是有這種問題，參加者一腔熱誠，想為自己的外遊加點意義，停留的時間卻往往太短，根本無可能為當地人帶來任何實質影響，有時更可能帶來反效果。坊間一些行程，更會為加入義工元素而安排參加者硬教一兩堂英文，歡樂大家會得到，但很多時候當地民眾都無法有甚麼長遠得著。最差的情況，是部分來自富裕世界的人帶著「我是救世主讓我來打救你」的扭曲英雄快感去發展中國家做義工，求個自我感覺良好，當地民眾就淪為配合劇情需要的茄呢

啡。當然這種想法很糟，我亦相信身邊這一班人，應該都只想藉義工機會跟當地人作多點輕鬆互動，從文化交流想，可能都不是壞事？我不知道。Amanda 跟當地機構做污水處理，涉及專業知識的交流，她學到的和影響到的，應該又會更多吧。

沒多久，Amanda 被 Jacobiene 叫去辦公室那邊幫忙，她又行動爽快地走了。很快她就會回到自己熟悉的美國，展開新一份工作。But who knows? 可能有一天，她會像 Jacobiene 一樣回到這個純樸的地方，用可持續的方法為當地人帶來更多改變。

我也不應只坐著批判，甚麼都不做。每個人都有自己付出的方式，那我不如又用自己的節目、自己的平台，為我關注的事嘗試帶來一點點改變？

3.3

一種態度

在《背遊摩洛哥》，我們拍下了幾輯以來令我最不舒服的一段鏡頭。

馬拉喀甚是摩洛哥舊都，熙來攘往的一個大城市，最出名是號稱全非洲最繁忙的廣場「站馬廣場」，基本上沒有摩洛哥的行程不會去。熱鬧的市集是拍攝恩物，有人氣，有氣氛，有本地色彩，有得食有得玩，只要主持人夠主動，隨意逛一圈收穫都會很不錯，我出發前卻知道會有點踩鋼線。

根據資料搜集，站馬廣場分兩個面貌，夜晚是較出名的景象，漆黑中光燦燦的一個阿拉伯露天市集，過百個熟食排檔、滿場賣摩洛哥傳統手工藝的地攤，還有各式各樣街頭表演項目，喧鬧非常；日間人流則較少，但就有一些天黑前就收工的動物表演地攤，其中有猴子表演，還有最遠近馳名的「吹蛇表演」。

説踩鋼線，因為網上很多人去完都覺得這些涉及動物的表演看來很不人道，我自大學起就熱愛動物崇尚大自然風格，不尊重

動物的活動都不支持，但「市集的吹蛇人」，一說就很有阿拉伯奇情味道，也十分能反映這個摩洛哥最聞名廣場感覺的一個畫面，想真實呈現本地特色又不應不提，到達前心情一直很糾結。

那天我們在馬拉喀甚舊城區落了腳，就趕緊趁日落前先拍站馬廣場的日間景象。一走進去，我們無法掩飾的遊客面孔和手中拍攝器材反映出來的獵奇心態，很快就吸引商人主動兜搭。首先是廣場邊的果汁檔攤。

「Hey hey hey! My friend! Where are you from?」每一個檔主語氣都極度熱情，打招呼的同時手裏還拿著一杯自家果汁，「Try it! Try it! Oh don't worry! Free!」換著在一個純樸小鎮，可能我已經衝了過去，但馬拉喀甚距離「純樸」二字實在太遠。任何關於馬拉喀甚的網絡文章都會告訴你，這個舊都是一個視遊客為移動櫃員機的地方，在最遊客的站馬廣場情況就更是嚴重，商販不會偷不會搶，但看你的眼睛裏彷彿永遠藏著兩個金錢符號，背後就是要跟你做生意賺錢的原始欲望。我們這樣的一個 easy target，當然都步步小心，所以面帶笑容的我，其實頗有戒心，但反正都來了，就算明知是伏，都試試吧，果

汁啫，香港價最多二、三十蚊一杯，有限伏。

結果他們相當友善！沒要硬收我們甚麼甚麼費，就真的跟我們玩玩。這樣一開場的正面互動，令我對廣場放下了一點防備。

但這種安慰沒有維持很久，因為走入廣場中間，氣氛馬上又緊張起來。

幾個吹蛇地攤就在這裏，喇叭嗶哩巴啦大聲地吹，相當高調。坐在地上負責吹蛇的人旁邊，還有一個四圍走動負責拉客的同伴，從與我半秒的眼神接觸中，他知道我對吹蛇表演有興趣，立即鎖定了我，大步大步向我行近。

他積極主動的眼神，在看到我身後的攝影機後，就馬上變成充滿煩厭。他隨即用身體擋住吹蛇人，同時向鏡頭伸出「暫停」手掌，示意先停機。

「Stop stop stop. We talk first. Don't film. Don't film.」他指令道。那一刻我已經知道這將是一場苦戰。

摩洛哥站馬廣場是旅客必到，夜市更是出名。我這次日間去，希望拍些「阿拉伯風情」，卻遇上了不愉快事件。

放下鏡頭，他說可以讓我們拍攝，但要收一人大約港幣五十元。

我知道是太貴，但在摩洛哥拍攝講價有一種難，是額外服務，總要加些「服務費」。我看看他身後的吹蛇人，啲啲叮叮地向著一米外的蛇一直吹喇叭，實在看不到表演何在，但導演助導攝影師在等，拉客的在睥，感覺有點騎虎難下，之前「動物 vs 奇情」的腦內大辯論一下子全都回來。電光火石之間我還是還了價，說只付一人價錢，反正只有我會走到旁邊細看，其他人都只拍啊。一輪拉鋸，他答應了，叫我走到吹蛇人的旁邊坐下。

然後折磨開始。

只見吹蛇人依然故我地吹奏他手上的樂器，沒有甚麼章法，和我坐下前的沒有不同，坐在他旁邊的我只覺得聲音相當刺耳。眼前蜷作一餅的蛇，就算吹奏者向著牠邊吹音樂邊擺動樂器，牠都無動於衷，動也不動地愣著。三十秒、一分鐘，表演者都似乎沒有要「真正進入表演」，彷彿他給我看的，就已經是表演的全部。我有點不耐煩，輔以手語問他：「蛇不是會跟音樂

跳舞嗎？」

他像是聽得懂，突然一下發力！他整個上半身向蛇衝前，喇叭就向著蛇頭衝！他竟然給我去嚇地上的蛇！蛇看到動作，很明顯受到挑釁，馬上帶著猙獰的面孔還以顏色，向喇叭方向猛力伸頸裝腔作勢。這時吹蛇者用眼神向我示意，彷彿在告訴我：

「你看！蛇動了。蛇在跳舞啊！」

我嚇傻了，這不是「吹蛇表演」，而是靠騷擾和刺激蛇而達到效果的動物虐待 show！大概我拿起喇叭對住蛇頭亂吹都有同樣效果。開始有點怒氣的我在鏡頭前完全不知如何反應，吹奏者見我沒甚麼表情更以為我嫌不夠，繼續用各種威嚇動作去刺激那條蛇。就在這時，負責拉客的那個不知從哪裏弄出第二條蛇，趁我不為意走到我身後嘗試把蛇放上我肩膀，我及時轉頭，看到他虛情假意的微笑，頓時看穿了他──他擺明要把蛇硬放到我身上再強行加收錢，還笑著叫我不要怕！

我像按了掣一樣怒氣直衝頭頂！我不能接受這一切的無恥、虐待和貪婪！我馬上站了起來要走，他見我沒有再繼續之意，旋即變臉叫我找數，但他還竟然坐地起價，要收三位數的錢！

真・的・很・無・恥！

他重施故伎，又指住攝影機勒令停機，我堅持只付原價（這樣的「表演」原價已是太高！），他卻說我們又拍得久又甚麼的，要付更多。老實說，你吃屎吧。我拿出五十元，說就這麼多，我怕團隊其他人拿著器材會有危險，轉身示意他們先走遠點。無恥之徒露出比受挑釁的蛇更猙獰的面目想追，甚至開始指罵我。老實說多次，你吃屎吧。我頭也不回，跟團隊加快腳步，走去我們感到比較安全的遠處。

我的心情還未平伏，導演叫我趁事件還新鮮，盡快向鏡頭複述經過和心情。我明白的，但原諒我不夠專業，那時我真的一片空白，內心的複雜交戰完全不知如何說起，導演還以為我純粹被蛇嚇破了膽，回不了神而已。好吧，現在我坐在電腦旁打稿，就讓我條理清晰講一次。我一直相信每一個人付的每一分毫，都是對收費者舉辦的活動的一種支持和認同。遊客活動陷阱多，因為騙徒知你沒有當地知識，也甚少機會回頭再光顧，總之水魚有得劏就盡劏，無需廉恥。於是作為遊客，我們一定一定要提醒自己付費供養的是一種甚麼活動？它賣的是甚麼？壓榨的又是甚麼？作為旅遊節目主持人，我覺得自己更要堅守

這種原則，不要宣傳傷害人類文明的活動，但我做了，我付了錢，我還算上當了，於是騙徒覺得仍然有利可圖，繼續擺檔，蛇繼續被虐，遊客繼續被騙。我很自責自己成為這個暗黑輪迴的一部分，也一時衡量不到在節目整體輕鬆的節奏底下，我的情緒適不適合發放出來，讓大家明白我的憤怒。

不過好彩，電視節目有傳播力量。付一次錢，還是給所有看節目的人看清這種混帳如何混帳，還算值得。

求求你們記住，旅行花錢做甚麼是對當地活動的一種態度，做一件事前要盡量了解錢落到哪，又肯定了一些甚麼。我們無需要求自己花每一分毫都令世界變得更美好，但至少不要成為世界變得更醜惡的共犯。

3.4

一種好奇

草原 safari，不是非洲的專利，哥倫比亞都有。

「Hello! Are you Chris?」

哇，流利的英文。天天都在西班牙文的滔滔洪流中掙扎，這是一個解脫。

那天早上，導演、攝影師和我坐清晨六點多的飛機，由哥倫比亞首都波哥大飛去約帕爾，機程就一個小時多丁點。幫我們安排這次體驗的 Julia 在機場迎接我們。

Julia 是德國人，幾年前認識了哥倫比亞籍丈夫，就定居約帕爾。她自小在鄉郊長大，對自然環境情有獨鍾，來到約帕爾附近的大草原地區 Los Llanos 很有搞 safari 的潛力，但缺乏會說英文的導遊吸引遊客，就決定開公司搞生態體驗團。當年西班牙人統治哥倫比亞，見 Los Llanos 地區全年有一半時

間都水浸，沒甚麼耕種價值，就把它劃成一格格巨型農場搞畜牧，後來生態保護意識提高，私人農場同時變成保育區，供遊客觀賞動物。

我們的計劃是一到埗就立即坐吉普車入草原看動物，中午在農場吃午飯，然後再繼續 safari 直至天黑，行李就直接在車上放一天，住宿也不用回。很 chur 吧？野生動物可遇不可求，要看到拍到最多東西，就要無限駕駛。

進了保護區不久，我們就遇到第一個值得我們停下的畫面：一堆禿鷹圍食一副動物骸骨！Julia 從車上用望遠鏡看，説骸骨就是南美獨有的水豚 Capybara，那是我從未見過的。Los Llanos 的 safari 有一大好處，因為陸地基本上沒甚麼大型獵食者，所以看到甚麼，可以隨時下車（適當地）走近而不會有危險。我當然就落地走啊，不過動物不一定會喜歡你。我稍為走近一點，禿鷹就立即四散，剩下一副光禿禿的水豚骨架。禿鷹看不到太近，水豚⋯⋯就只看到骨頭。不過 Julia 拍心口説別怕，水豚到處都是，一群群多得很，之後一定會見到。

果然！好快我們駛到一個湖旁邊，就見到一大群水豚！五十至一百隻少不了！

水豚是群居動物，體形大約和一隻中型豬差不多，樣子特蠢，頭比例上偏大，有點像特大老鼠，但鼻子對下的部分停得很突然，整個頭就像一個鈍角的方形盒子，我看著不知怎麼的，就只想起用來刷桌球棍頂的那個東西，很想拿起牠的頭找個平地就用力狂捽……我意思是用力地溺愛狂捽。牠們走路時屁股晃蕩，五官又無辜，又喜歡在湖邊的草地上呆站，實在是非常可愛。Julia 也沒說錯，牠們真的通地都是，隨意在保護區都可以找到，但我們每次看到，還是會忍不住花痴一番，就是牠們只是呆站，我們也覺得吸引。為甚麼這樣可愛的動物沒有像樹懶那些全球爆紅？！

可愛類的另一端，還有霸氣類。我們繼續隨意開車走，駛到某個湖邊一個矮樹叢旁，Julia 突然停下來，拿出望遠鏡看了看，似乎有發現。

原來樹叢裏面站了一隻大鬣蜥，連同尾巴應該有接近一米長。葉縫之間隱約看得到牠細緻的花紋，還有頭頂那排威武的刺。牠站得太入面了，有點看不清楚，但好在我們可以自由走動。因為好奇，我們又引頸又蹲下甚麼的，想要找個好角度細看，導演甚至想爬進樹叢底拍鏡頭，幾個成年人圍住一個樹叢左鑽

右鑽，場面其實幾搞笑。

可是令我們更興奮的，卻是接下來的一幕。樹叢旁邊原來還有另一隻鬣蜥，牠站在被湖水包圍的一片小沙地上，動也不動的曬太陽。突然，一對陰森發黃的鱷魚眼從背後的水面伸出來，鬼祟游近，然後，哇！整條鱷魚衝了出水面要去吃蜥蜴！蜥蜴由原來的悠閒一秒變瘋癲，四隻腳一齊飛起似的失控狂奔！兩秒之後，蜥蜴衝到樹底一個隱閉處，弄出一陣慌張的樹葉聲！

之後，空氣完全寧靜了。

鱷魚跟不到進去，失敗告終，身體浸回水裏，但雙眼依然留在水面上，依然陰森，可能更多了一份怨恨。我呆住，想，這是生態紀錄片的情節。

結果在這個矮樹叢旁邊，我們逗留了大半個小時——為了兩隻蜥蜴。

然後這只是開端而已。午飯之後，我們再見到南美獨有、怪形怪相的食蟻獸；就自己一隻在草地龜速爬行的陸龜；粉紅色、

就這樣，背遊地球。

在哥倫比亞草原 safari，有超多罕有動物，如南美獨有的食蟻獸。和非洲不同的是，這裡可以近距離觀看。

火紅色、螢光色的鳥群，甚至是黃昏百鳥歸巢的壯觀畫面，逐個形容，大概可以再寫個千字，這是一般非洲 safari 都做不到的。可以近距離觀看，所有事情就震撼得多，Los Llanos 旅遊業還未發達，整片草原就只有我們一輛車一班遊客，所有景觀都可以無限時、無騷擾盡情欣賞。這天我們和大自然談的戀愛，沒有第三者。

所以我很享受 safari。一路走一路不知道會發現甚麼，因為不知道會發現甚麼所以一路走，吹著草原的風，得到的是旅行探索和期待的快感。抽身看，吉普車 safari 就是在車上搖足一整天看世界，哪怕是鱷魚游水、烏龜吃草、水豚睡覺，所有都是亮點——動物自身的存在就是亮點，而我們對這些所有的好奇心，就是唯一由朝早坐車搖車到入黑的動力，總之哪裏看似有東西，就駛去哪裏。你長大後，有多少機會做些單純因為對地球好奇而做的事？這樣過一日，很回歸童年；回歸童年，很奢侈，很幸福。Safari，甚至整個生態旅遊，就是這樣一種慶祝世界美好、欣賞世界本質、擁抱求知欲和好奇心的概念。

在我來説，這是最完美的旅遊。

3.5

一種審判

說起印度，你腦內立即彈出哪些形容詞？

我估估，應該都是負面字。我出發去印度前當然亦聽得很多，不過我努力提醒自己，「一竹篙打一船人」是所有歧視的根源，千萬不可掉進這種傾向，況且我一直覺得，印度無論歷史或文化方面都是奇幻國度，旅行夠經驗，一定要去。

工作機會安排我到合稱「印度金三角」的德里、齋浦爾和阿格拉，我卻要求額外加上恆河聖城瓦拉納西。有人說不看過恆河生活，不算去過印度嘛。眼睛證實，果然名不虛傳。排滿瓦拉納西河邊是近百個印度教河壇，看來莊嚴而神秘。沿著這條神聖的道路踱步，會見到本地人如常生活，洗澡、洗衫、嬉鬧、放風箏，早晚前來更可以見證各種宗教儀式。遊客不少，但傳統氣味不減，大概會來聖城觀摩的人都懂得用心感受一個地方的藝術，盡力不讓自身的存在改變聖城的原貌。河裏的日常、河壇的祭典、燒屍的情景，在瓦拉納西，你會被當地文化底蘊

的深遠而吸引，驟覺印度是個深不見底的國度。

這次旅程還有一個任務，為了讓更多人對印度產生興趣，我要在當地搜刮幾份手信，回港後和 followers 玩遊戲送禮物。是的，出得來捞，總要搞搞這些，哈。跟幾個當地 hostel 認識的英國人去 Lonely Planet 介紹的絲巾店買了兩條瓦拉納西出名的絲巾之後，我趁著臨上機離開前剩餘的半個早上，去市集那邊逛逛。

市集畢竟是市集，沒有河壇一帶超脫的氣氛，耳朵兩邊都是說著「come take a look」、「very good price, my friend」的生意佬聲音，稍為看到甚麼駐足望一下，舖頭的老闆就會立即衝前跟你對話，問你哪裹人，揮手叫你進來。作為一個做遊客生意的地方，其實算正常，老實說更不算有壓迫感，起碼你說不用謝謝，他們也不會窮追猛打，但我行街一旦被主動進擊，就會覺得思想空間被侵犯，開啟精明小心購物模式。明做遊客我？」然後自動架起防衛，覺得「為甚麼要不停跟我說話催逼生意的地方，總是滲著陣陣伏味，世界各地都是。

一街兩邊的商舖，賣的都是差不多，但有一種物品雖然重遇

率高，卻又件件不同：它是一種造得像迷你印度教佛塔的小擺設，最小只有手指尾般高，最大卻可以去到手臂的長度，一般都以紅色為主色，但上面會視乎製造者的藝術風格而畫上不同設計、不同顏色的花紋曲線，一堆放在一起，很有本地特色，十分吸睛。我在一家看來出品較精緻的小檔停下，找幾個拿上手細看，木造，輕輕的，從油漆的筆跡、木邊的瑕疵和整體形狀的少許不對稱，可以看出每一件都是手製。正！

Backpacking 買手信，不求完美，最緊要支持本地小本創作。檔主見我有興趣，走上前向我介紹，用力上下一拉，塔頂和塔底噗的一聲分開，噢，原來是小香料盒！OK 喎。

這個老闆和沿路的其他老細不同，樣子感覺純良老實，向我展示完香料盒的開法，就只淡淡地跟我說後面的層架還有更多選擇，歡迎再揀，然後就默默地站在一旁，完。沒有扮熟聊天，沒有硬要問東問西，沒有不自控地從眼神流露「我要做你生意」的飢渴。我實在太感恩，這個簡直是市集中的清泉！我欣然走進店內去他說的層架繼續看，高度形狀花紋瑕疵各有不同，選擇果然多。十五分鐘吧，我揀好兩個想買的，象徵式講一輪價，就掏出鈔票打算找數。

怎料他拒絕接受我給的其中一張五百盧比，說那是已經不通用的舊版鈔票。

咁老套？我的盧比只有兩個來源，一是離港前換的，二就是到達後付款對方找回的，無緣無故有張不能用的銀紙，一定是中間不知買甚麼時有當地人知我不會分魚目混珠塞給我啦。唉，來印度，始終都要受騙一次。幸好五百盧比都只是港幣六十蚊，是但啦，在錢包拿另一張五百盧比給他便是了。他接著從口袋拿出幾張紙幣找錢……咦喂，怎麼他給我的很像又和我銀包裏的銀紙不同樣？

他說他的是新的另一版，流通的，可用。我不信。有了剛剛舊版銀紙的教訓，我對不同外貌的紙幣立刻起戒心。點喺呢個又？會不會又是廢紙？我拒絕接受他的銀紙，問他可不可給我銀包內已知可用的那一版。

他說他口袋碰巧沒有，但他堅持手中的沒問題，叫我收下。他甚至拉旁邊店的老闆過來，證明銀紙是可用的。

把旁人也扯進來，場面鬧大一點了，我的自我保衛機制立即

在印度買手信送網友，手上色彩繽紛的香料盒很漂亮，只是買的過程發生了「偽鈔」小插曲讓我反思。

開動。我心想，原來在印度始終無法避免這種麻煩事，我有點反感，跟他說，我已經從你們人手中收到一張不能用的銀紙，怎能再相信你們？我不想再冒被騙的風險，只接受我銀包內的那版。面前的樣子有多純良，我現在都不信。

見我企硬，他也變得有點不耐煩，帶著無奈和些微不爽叫我等等，然後走出去向其他店家換銀紙。一、兩分鐘之後，他拿著我認得出的流通銀紙回來找錢，我向他由衷地說謝謝，他也禮貌說再見，事件告一段落。

衰過一次，在印度這個地方，還是小心一點好。

幾個鐘頭之後，我已在機場，正等候上機離開瓦拉納西。閒逛之際，我突然收到一個WhatsApp訊息，是幾天前和我坐同一班飛機到達瓦拉納西的北歐女生。那時我們剛下機，怕被狼死的機場的士司機宰割，決定一同夾的士去市中心。分道揚鑣之後我們有交換電話，但幾天都沒聯絡過，現在我臨走，她突然say hi，有甚麼事呢？原文抄錄：

「I realized yesterday that currency I was using is not used

就這樣，背遊地球。

anymore here... So I guess u had problems with paying taxi with this 500 I gave you... I'm sorry for that! I would like to give u back somehow...」

……

我要爆了。

原來她才是「罪魁禍首」！那天夾的士她先下車，路況繁忙，她找了很久才找到紙幣給我，我沒想太多，看過銀碼對就收下，原來舊銀紙從那一刻起就走進我的銀包！我之後也完全忘記了這細節。原來沒有，從來都沒有，從來就沒有當地人要惡意給我舊銀紙，從來就沒有當地人騙過我。我腦內立即重播剛才我在市集怎樣把收到舊銀紙的事自動入當地人數，再因為這樣懷疑樣子純良的老闆的畫面。收過假銀紙我有戒心可能還算正常，但我竟然還說出「『你們』」這種一竹打量一船人的話。太核突了，太丟架了！對方一定覺得我用有色眼鏡看他們，我覺得很羞恥……

但我人在機場，一切已成定局。我沒有怪女生，也沒打算要她

怎樣還錢，我只怪我自己，平時說得怎樣怎樣，一有事發生卻還是擺脫不了審判眼光亂說話。先入為主的定型，是損害人與人之間互信最 PK 的武器，旅行愈多的人，愈應懂得棄械。

我現在仍然繼續努力學習。

3.6

一種快樂

Backpacking 在歐美世界是普遍到不行的事，在香港卻有個「另類」標籤，很像和「平時旅遊」是完全分割的概念。有朋友問過我，其實為甚麼一定只拿背囊呢？我東西多一點，拿個行李箱去同一樣的地方，體驗會不同嗎？為甚麼特別要強調「backpack」ing 呢？

以下是一個發現 backpacking 意思的故事。

為拍攝《50 日背遊中美》，導演、攝影師和我三人飛去中美小國伯利茲首都伯利茲城。從香港出發，飛去三藩市停留再經德州侯斯頓轉機才到，一個去程，已是三十多個小時，人都坐都乾，但長途跋涉的路程又令我們對伯利茲加添了一點苦盡甘來的期待感。辛苦來到，當然要拍個夠本啦！於是我們三人雄心壯志，下飛機才去旅館休息了一會，就急不及待拿器材出去拍拍這個小國的城市風貌。

就這樣，背遊地球。

在民宿求的不是設施、設計或服務，而是氣氛。在民宿和世界各地遊人一起住一起體驗，就是背包旅遊之美。

那天是星期天，街上靜得很，就像整個首都約好集體蒸發一樣，超過九成店舖的大閘都是關上，僅餘開門的小士多也居然有類似監獄圍欄的鐵柱隔開店內貨品和外界，冷漠之餘令人頓時對治安產生了疑惑：士多也要用鐵欄保護，店主們是有多害怕被劫？街上途人沒多少個，當中卻有幾個零舍衣衫不整，在街角浪蕩，看似漫無目的。眼前的伯利茲城，感覺就是個隨時會有事發生的死城，對剛下飛機興致勃勃的我們來說無疑是反高潮。Umm，說好的中美風情呢？

我比較不以為意，因為之前自己去過backpacking，也到過一些發展中國家，對於發展中國家的大城市可以帶給人的不安不太驚訝，導演和攝影師卻是第一次用背包遊的方式出外，身帶值錢器材，令他們更覺渾身不舒服。他們說，這種地方，不適合遊客來。就這樣，backpacking這件事沒有給他們很好的第一印象。我說，不用太早下定論，伯利茲城只是中轉站，離開後旅遊感覺會重很多。

於是我們繼續行程。

121

幾天後我們來到伯利茲海邊小鎮 Hopkins，入住旅程第一間打算在節目介紹的 hostel。沙地上幾間畫了彩色牆的木屋，一個供 backpackers 自行煮食用的開放式廚房，簡單的木枱木櫈，樹間再加幾張吊床，很典型的背包客隨意風，不求設計精美，一切氣氛搭夠。導演看到卻傻了眼。

「怎麼會挑這種住宿來拍？」他問。

旅遊節目，一般都是不美不介紹，這種土炮 hostel，和平時電視畫面會出現的住宿實在差太遠了，導演一看，實在找不到該拍的點。電視節目就是畫面行先，畫面不美不吸睛，觀眾就不想看，這點我也明白，但只有在這種不拘小節的 hostel，你才可以找到其他甚麼也沒所謂的 backpackers 跟我們一起玩啊。

因為這樣，我和導演有了一個討論，他認為鏡頭效果好的是甚麼，我希望在節目表達的生活是甚麼，大家應該怎麼調節，在已定的拍攝路線中做出最好的節目效果。沒錯，我們出發前計劃節目時，當然已經討論過節目風格該如何走這些，但一直習慣 backpacking 的我，其實一直就只說「背包客」三個字，以為無須再形容很多，事情已經十分清晰，導演當時也似乎很有畫面，胸有成竹。結果到了伯利茲我們才發現，「背包客」三

122

個字，原來大家各有理解。

畢竟第一次和導演合作，磨合是正常又必須的。於是我們討論過後，又繼續行程。

故事一下加速，來到旅程第三十多天。我們已經走過伯利茲、危地馬拉、薩爾瓦多和洪都拉斯，來到第五個國家尼加拉瓜；住過不少 hostel，認識了不少世界各地的 backpackers，也試過通宵參加當地節慶，大無畏拿著蠟燭走入一個水深及胸的無光水洞，住入馬雅民居，行到腳跛走上火山露營，甚至被拒入境。我們的故事，已遠遠不止一個死寂的空城和簡陋的住宿。

這一天早上，天朗氣清，我們如常出發拍攝，行去尼加拉瓜萊昂的一間 hostel 準備參加一個滑火山半日團，導演忽然有感而發。

「我現在終於明白甚麼是 backpacking 了。」

我沒想過他會忽然說這句話，有點錯愕。

「我一直以為 backpacking，不就是拿著背囊去旅行囉，其餘

的和平時旅行沒有分別喫喇，一樣照住酒店，照坐的士，照樣玩樂。現在試了這麼久，我真的明白了！」他感嘆地說：「Backpacking 是一種文化，不同國家的人各自出發，在某hostel 一起住，或在某體驗中遇上，大家一齊玩，分享各自的旅遊故事，幾開心啊。」

開心，當然是開心啊！這就是 backpackers 所嚮往的快樂啊！很多香港人聽到住 hostel 逼巴士，就霸氣地說：「放假去旅行就是為了享受！為甚麼還要慳住買難受？錢平時可以慳，去旅行就不要就住住！」對！但首先你要明白，你說的旅行可能是東京五日四夜，backpackers 的一次旅行，是拉丁美洲六個月，晚晚都住酒店單人房已不是奢不奢侈的問題，是實際上可不可行的問題。會去這種長旅行的人，追求的就不單是魚生好不好味，藥妝有沒有新貨，backpackers 要的，是一種大開眼界又自由好玩的真切體驗。去發展中國家、住 hostel、逼巴士，就是動用自己的旅行觸覺穿州過省，隨心所欲走一條自己的路。你無須給我添加，我只想看地道的，途中結識有趣的同路人，更是一刻心靈相通，一見如故。背包客都是好奇的人，對人、對事，都是！

上一段三百字的思想，在導演跟我説完那番話之後就剎那間在我的腦中飛過！我突然有一股被人明白的感動，不，是激動！三十日，導演由不理解甚麼是 backpacking，變到體會到 backpacking 的樂趣，這就是我想做《背遊》系列的初衷啊！Backpacking 的快樂，值得更多人知道！既然導演感受到，我有信心，觀眾都一定會感受到。

當刻的我為免嚇倒大家，樣子應該都算冷靜，但冷靜下的內心卻彷彿充滿熱血，更有動力拍好節目。常常説只要大家看完節目，有個想出走的心，自己走一趟，哪怕只是近近的一個台灣，我都覺得目標達到。你無須跟我拍攝的路線走，你想走，自己走，體驗 backpacking 的快樂，那就可以。導演明白我，明白 backpacking，我亦欣賞他對鏡頭的執著。現在《背遊》來到第四輯，我和導演合作愈來愈無間，很多事毋庸闡明，大家已知。這叫做團隊。

那為甚麼一定要揹背囊呢？你去住 hostel、逼巴士，拿著一個大篋，怎樣在無電梯的大廈爬幾層樓梯？在宿舍房又如何藏下行李？巴士車箱近乎零空間，有個大箱又要如何看管？

一個背囊，就是拿起就走。

3.7

一種了解

哥倫比亞的麥德林，一個現代化都市，市中心 Poblado 區酒吧林立，店舖裝修要多精美有多精美，不告訴你，你也不會想像這個城市曾經是個人心惶惶的地方。世界第一大毒梟巴布羅‧艾斯科巴在生時，麥德林就是他的根據地。

何謂「世界第一大毒梟」？八十年代，美國 80% 的可卡因來自艾斯科巴的運毒集團，高峰時期每日走私十五噸毒品。他的家當無數，身家一度達三千億美金，坐擁無數物業，甚至一個全部動物由走私得來的私人動物園，入面有河馬、大象、長頸鹿等等。哥倫比亞官方一次大規模充公他的財產，拿走了一百四十二架飛機、二十架直升機和三十二隻遊艇，據說連潛艇也有兩隻，專用來運毒。為了達到他的目標，艾斯科巴前後殺了大約四千人，當中有阻他做事的政府人員，也有無辜中箭的市民，用「殺人如麻」四個字形容他，應該不過分。所以麥德林的人當年有多恐懼，你大概想像得到。他的死，絕對是「馬國明放假一天」程度的舉國喜訊。

但他死後，麥德林有以他生前故事為賣點的旅遊體驗。

種類有很多，最大路是麥德林大毒犯一日遊。走訪麥德林市內各個和艾斯科巴有關的景點，看他當年和人槍戰留下的子彈洞啊，到他最後被一槍打死的大廈遊覽啊等等。我打算參加的更勁，由麥德林出發去附近的風景湖區，參觀艾斯科巴被炸掉的度假大宅遺址，聽導遊講當年艾斯科巴的誇張故事，再在破爛舊宅實景拿槍打一場 wargame，想像自己就是當年要和艾斯科巴黨羽荷槍實彈駁火的戰士！多麼豐富！以拍攝旅遊節目的角度來說，有靚景，有刺激畫面，又可認識一個地方的過去，帶些資訊給觀眾，這是一級棒的活動！

但哥倫比亞朋友知道我正打算玩這個時，卻有點面有難色。

「艾斯科巴是個令人作嘔的回憶，基本上每一個哥倫比亞人，都有一個認識的親朋戚友因為他而受過傷害，甚至獻出生命。人們痛恨他，恨他把哥倫比亞搞得國不像國，現在有人把他包裝成值得歌頌的英雄一樣四處宣揚他的事跡，換轉你是有家人受害的當地人，你會怎樣想？」他們語氣沒有很強硬，只是想給我另一個角度。

腦袋帶著這番話，我在聖誕節翌日一早起床，坐上旅遊巴。

聽起來很錯，但一個三千億富豪會選來蓋度假大宅的地方，怎可能不美？麥德林兩小時車程以外的埃爾佩尼奧爾水庫區，處處都是不真實的賞心悅目，小湖泊、草坡，每一個畫面都是一幅畫；大宅現場，卻絕對是廢墟一個，雜草叢生，屋子只剩少許地基和幾幅破牆。導遊隨意指邊導賞，這棵是艾斯科巴浮誇地由馬達加帶來的樹，那角是艾斯科巴住在大宅時和手下開會的地方，間中開幾個玩笑，彷彿艾斯科巴是個大家很想八卦的明星。在鏡頭前的我一邊主持，一邊想著本地朋友說的話。我們本著大眾看動新聞的 juicy 心態去聽一個殺人犯的故事，是不是有點變態？但我也確實不能否認，艾斯科巴的所有事都太誇張，太有電影感，有人身置實境跟你說故事，實在很難不覺得好奇。

導遊帶著的十多人繼續各自影相，自得其樂，突然他煞有介事地叫我們暫停觀賞，圍著他在一角集合，因為他還有話要說。我當時很想不理他，行程緊湊，在遺址留沒多久就要準備打wargame，大佬你還要捉住我們開講座？但這裏就只有十多人，導演、攝影師和我都像艾斯科巴一樣，最終逃不過逮捕，乖乖地認命坐下來。

128

「Just be honest, what was the first thing your friends told you when you told them you were going to visit Colombia?」

這是導遊的開場白。十多人輪流答他，答案大家都估到，必定是「很危險，小心點」或者「記住買毒品喎」之類。我當然也是啦，出發前至少有四、五個人叫我要特別小心，當中有周遊列國的旅遊人，也有經常留意世界大事的人。大家都覺得，哥倫比亞，不是毒，就是毒，還有危險。

是，他就是一個可恥的人。

接著導遊再問我們聽過艾斯科巴的甚麼，關於他的殺人數字、恐怖事跡，以至如何為了謀殺一個政敵把政敵坐的客機一下炸毀，讓全機與他無怨無仇的人無故陪葬的事，都沒有迴避。

「我知道全球人類對哥倫比亞的印象都很差，很大原因也是因為艾斯科巴這個人。他是我們的過去，我們不能抹掉他，但與其全世界人都道聽途說他的故事然後自己下定論，不如我們主動告訴大家，至少來到的人可以得到準確的資訊。你們親身來到了，希望你們感受到哥倫比亞是個多麼美好的國家，和以往的艾斯科巴年代又有多麼不同。若然你喜歡這裏，歡迎回去和更多人分享這裏所見所聞，我們歡迎你。」

朋友給我的提問，這刻似乎找到答案。你要停止坊間流傳的十萬個說法，就要走出來給一個令人信服的官方說法，但自己向天大聲吶喊，沒有人會給你注意。大概 90% 的人去旅行都是最緊要好玩，用刺激 wargame 加些毒犯奇情元素做賣點，吸引遊客報名參加體驗，利用遊客對殺人犯的好奇心給外國人正確認識哥倫比亞，講真，很有意思。當然搞這個活動對主辦公司來說也是一條巨大財路，但至少發死人財之餘，他們也刻意在體驗中抽出這十五分鐘，讓你了解 juicy 八卦下面的更多。

旅行是為了開心，只是過程中同時了解到世界，有多一份難得的滿足。

一個引人入勝的地方，總有一些故事，這些故事可以正面，也可以很負面。世界七十七億張嘴，一個城市要完全擺脫過去很難，倒不如面對過去，擁抱過去，以反客為主的態度頂過去。

哥倫比亞，現在的你很美啊。

3.8

一種經歷

「我不走了。」攝影師帶著一分說笑、九分認真地說。

那一分笑容是給面子的，我知道他很想馬上就離開，可能大家也是，只是沒有方法。我們已在危地馬拉的高山地區走了一個早上，拿著器材翻過了聖塔瑪利亞火山，正向當晚的露營點聖地亞古多火山進發。出發前的目標十分明確：攀上海拔三千米的火山，近距離觀賞火山爆發。但現在低落的士氣，令我不知如何是好。

這條行山路徑開頭是十分正常的，綠草如茵，寬敞開揚，大家浩浩蕩蕩，一直劖上聖塔瑪利亞火山山脊，在雲中遠眺對面山頭的聖地亞古多火山。導遊說，再走幾個小時就到。一切很好。

但接下來從山脊向下走的一段，卻由仙境急墮荊棘滿途的地獄。這裏的「荊棘滿途」不是借喻，下山的路斜度極大，而且只有一個身位闊，兩邊卻長滿了近乎可以把路中間空位填滿的

就這樣，背遊地球。

帶刺植物，為了保護皮膚，就算行山已經行到渾身發熱，也必需穿上外套。在這個海拔的雲霧帶來的濕氣底下，穿著外套走兩個多小時陡峭的碎石路下山，絕對是挑戰人類耐性和大髀肌肉的極限。大家99%時間都只在關心下一步路應該踩哪裏，下一秒頭要躲向哪邊，根本沒有很多機會舉機拍甚麼，結果花了體力，卻只得到幾個鏡頭，這對攝影師來說很氣餒。「我是來工作，不是來行山的。」一分說笑，九分認真。

捱過這段斜路，是午餐時間。一人一袋 packed lunch，入面有一塊三文治、一包餅乾、一條香蕉和一包紙包飲品，充飢都勉強，振奮士氣更沒可能了，老實說，我覺得大家食完的心情比之前還要差。沒辦法，想到山上看火山爆發，這個過程是必經的。我告訴自己，這是值得的。

帶著不滿足的肚子，我們繼續下斜。路闊多了，再沒有植物阻擋，但卻又是甚麼都沒有，就一段光禿禿的陡峭石坡，其實與其說斜坡，不如說是滑梯！因為鄰近火山的緣故，本來已經光滑的石面上還鋪了層薄薄的火山灰，令地面跳上加跳，就算很留神去走，都絕對會隨時踩錯點，屁股應聲著地。大家跌過幾次之後，索性直接用屁股跳，但手拿著器材，要跌其實也很困難。慢慢爬，慢慢爬，我們完全沒有舉機的心情和動力，更損

就這樣一片光脫脫的，行得令人洩氣，
最慘是交差不了，甚麼都拍不到。

士氣的是，導遊去到這一刻，竟然向我們說了個殘酷的真相。

「如果依照現在的速度，我們天黑前一定無法根據原定計劃趕到可以觀看火山爆發的高點，只能在較低處先紮營過夜，明早才上去⋯⋯」

那是說笑吧？

每幾個鐘才有一次。

按照原定計劃，我們有一整晚加半個朝早時間在高點捕捉火山爆發一刻，然後才慢慢回程。現在趕不及去紮營點的話，我們就只有明早的機會，即大約半小時的時間，而火山爆發，平均

也就是說，我們很有可能看不到火山爆發。

這個現實把我們的心情帶到負海拔。筋疲力竭一整天，搏老命來到荒山野嶺，最後一滴火山煙都拍不到？試想像叫觀眾看二十分鐘行山片段，最後到終點卻只有一個平平無奇的山頂，我們要怎麼交代？沒有幕後人員喜歡拍行山，更別說要露營這種。周身相機航拍機光管再加幾十粒電池行足一日，沿途還要不停思考拍攝角度，把登山過程盡量完整而不沉悶地呈現出

來，無論體力還是腦力，都是一大折磨，大家舒舒服服坐下來拍幾間餐廳不好？現在更糟，辛苦了，還達不到原來目的。最令人意志消磨的不是體力付出，而是徒然的體力付出。別忘了，我們第二天還要原路折返……

「我不走了。」就在這時，攝影師保留半點說笑的語氣說，大概除了是為了給面子，也是因為他亦知道這個方案，不是方案。現在除了繼續走，我們可以做的就只剩下一件事，叫做保持阿Q精神。

「可能火山會等我們呢。」

本著這個信念，我們繼續跋，兩個小時，真的又兩小時。在這個滑坡跌足兩小時，近乎甚麼鏡頭都拍不到，我們終於進入聖地亞古多火山範圍，紮營休息。鏡頭沒拍得幾個，看火山爆發的計劃更是凍過水，大家沮喪付出這麼多勞力到底是為了甚麼，但至少現在可以休息。

第二天凌晨三、四點，我們摸黑上山，又是兩小時手腳並用的路，才到達原定紮營的高點等待火山爆發。

沒有地動山搖的火山爆發，卻是
我人生看過最美的火山爆發。苦
盡甘來，大概就是這個意思。

光光的山頂，十分安靜。

導遊開始弄些簡單早餐，讓我們邊吃邊等。在微冷的空氣中，半小時悄悄過去。

山頂仍然十分平靜。

就拿起地上沙灘般厚的火山灰，說說火山環境的不同吧。

就掃掃堆在植物葉面上的火山灰，說說這裏植物的特點吧。

就看著平靜的火山頂，說說看不到火山爆發有何感想吧。

這一刻，沒辦法了。沒有火山爆發，我們只能看到甚麼就拍甚麼，就像拾荒者一樣，有殺錯，無放過。這就是自己去旅行和拍節目的分別。自己去玩，看不看到甚麼都沒所謂，放鬆享受就好；拍節目，要給觀眾娛樂，要令觀眾覺得自己坐在熒光幕前面半小時沒有浪費生命，內容不可以沒亮點，不可以虎頭蛇尾。現在虎頭肯定接不了虎尾，但至少也找多幾條蛇尾，用量補質吧。天意如此，我們只能盡做。我們找了棵葉面較大的植

就這樣，背遊地球。

物，準備玩玩上面的灰，加句 wrap-up 就死心下山。

這個時候，上天給了我們這兩天最大、最大的禮物。

它‧爆‧了！

導演從鏡頭後一指，我轉身向後一望，眼前是一團剛從火山山頂冒出的小蘑菇雲！它慢慢吞噬清空，攻佔我們的視野！那不是火光四綻的驚人爆發，沒有地動山搖，但經過兩日一夜的高山低谷，這是世上最美的火山爆發！我無法形容當時的激動。

所有擔心、沮喪、失望、肌肉痠痛，隨著這次爆發一同飛散到天上，我們的努力沒有白費！我變得一片空白，有點想哭，鏡頭拍住，都無法組織好自己，只懂亂說一通，那可能是作為一個主持最沒養分的一段文字表達，但也可能是作為一個旅行人最真實的一番感受。最後導演更把這段近乎一刀不剪地保留在節目當中，觀眾都說看得感動。現在你明白嗎？這樣的喜悅，背後是一個來回地獄又折返人間、屢敗屢戰的故事。

我想，沒有第一天的經歷和岔子，最後來的那團煙不會感覺這麼圓滿。老實說，要看火山爆發，近近地去個鹿兒島還更容易，但前面一大段故事，卻是真正感動心靈，令經歷者一世

難忘。直到現在，我和導演都會說著那一次的瘋狂。沒有結

果的過程可能帶有遺憾，但沒有過程的結果可能毫無價值。

Backpackers 喜歡用自己雙腿發掘一事一物，因為 backpackers

享受的是一種經歷，一段故事。

多謝危地馬拉，給我們這個故事。

3.9

一種回憶

你懷念讀書生活嗎？

我懷念。愛玩的人都長不大。很多已經出來工作的人去 backpacking，某程度上都是為了暫時投奔無憂無慮的偽年輕世界，找回某種熱情。畢業五年，我有機會丟下世界的煩惱，回到位於美國的大學校園找回求學時期的自己。

每年五月尾六月頭，是普林斯頓一年一度為舊生而設的盛大節慶 Reunions，歷時三日三夜，全校二百幾年歷史中未死的舊生都獲邀回校與舊同學重聚，catch up 一番。校內十來塊草地會架起帳幕、圍上木板，按舊生的畢業年份分成一個個派對基地，每五年為一個單位，例如畢業五年或以下的舊生是「5th 帳幕」，六至十年的就是「10th 帳幕」，如此類推。每個帳幕都有臨時木造 dance floor，日間是所屬年份 hang out 的地方，夜晚是 party time，任飲啤酒甚至紅白酒，更有 DJ 打碟到半夜兩點。只要戴著代表已過法定買酒年齡的 Reunions 手

帶，舊生可以自由進出不同帳幕，尋找喜歡的 DJ 和好味的酒精，某些年份的帳幕更會邀請知名表演單位助慶。這樣三個晚上，氣氛一級棒。

一個成功的派對不能沒有 dress code。每一屆舊生都有一套屬於自己年份的外套，全部以搶到近乎刺眼的鮮橙校色為主色（我們稱為「普林斯頓橙」），較遠古的設計是傳統西裝褸風格，我們年份搞的卻是趣怪的 beer jacket，設計似那種日式男裝對襟外套，但質料特厚，啤酒潑到入面也不會濕，兩襟還有兩個頗深的內袋，可以左右各藏一支啤酒，極度嗶核。不穿年份外套的，都會盡量把自己穿得一身是橙。總之全人類是橙，車子都是橙，連指示牌、枱布、氣球、甚麼大佈置小擺設全是橙，橙橙橙橙橙。

我星期四從香港飛十六小時再加坐兩小時火車到達普林斯頓校園，建築物多了，但整體仍然原汁原味，古堡仍然很古堡，霍格華茲仍然很霍格華茲。有些宿舍的名字已經忘記了，但當我換上短褲拖鞋，我覺得自己仍然很自己。遇見當年曾經熟悉但原來已有五年沒見的面孔，一方面可以是尷尬到極，另一方面卻原來可以很安慰。我的大學生活和實際生活差距太大了，有

140

時回想起來，都覺得大學那四年很不真實，這些五年後再次出現的面孔讓我肯定我的成長時光確實有發生過。跟最熟的跳舞那班重聚，更是開心至極，大家原來都沒有變，溝通的默契、相處的節奏，全部都在。大學的生命沒有白過。

星期四、五除了晚上的派對，主要就是各畢業年份自行籌備的一些活動，例如長桌午餐、小型分享會之類；星期六，卻是萬眾期待的一天。午飯後全體人員各就各位，預備參與舊生大巡遊——「P-rade」。玩法是這樣的：舊生按畢業年份沿著大路順序由大門一直排到校園另一邊，年紀最老的舊生在拿著畢業年份旗的持旗手開路下，先由大門開始巡遊，接受全場師弟妹夾道歡呼，排第二的畢業年份為他們歡呼過後就緊隨其後加入巡遊，接著第三、第四⋯⋯直至終點前的應屆畢業生都一同走進大道象徵即將成為舊生，謂之完成。一股極度強烈的自豪感瀰漫在空氣當中。每一屆舊生在路上都穿著專屬的年份外套，手持啤酒或甚麼的一邊跳舞，一邊大聲用普林斯頓自家打氣口號「Princeton Locomotive Cheer」為自己的畢業年叫嚷造勢，路旁的人用相同口號熱情助興。這年行在隊頭最老的舊生，一百零二歲，三十年代畢業，現在雙腳已經走不動。只見他坐著輪椅，在大道上不停向沿途的師弟妹揮手，行動不便但臉上只有滿足和喜悅。在美國，這樣特意回校幾天隨時都是勞師動

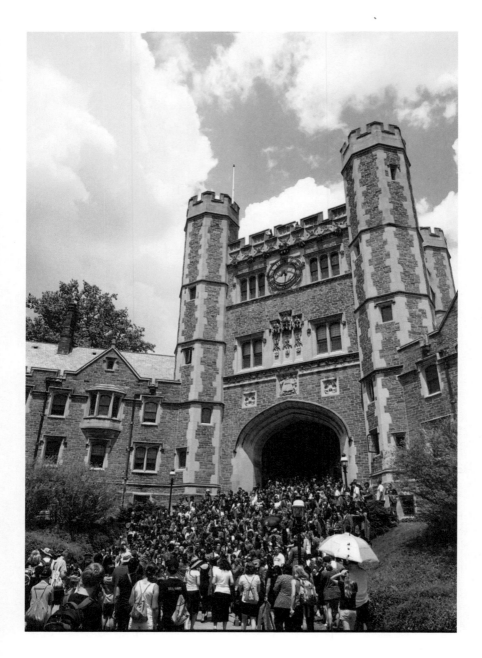

眾、穿州過省的事，你想像到他需要付出的心力嗎？你能不被他的愛校之情觸動嗎？他的大學生活已是八十年前的事了。

全場橙衫人見到這個同樣一身橙色的老人，除了景仰和佩服，沒有別的，彷彿他就是學校的活歷史。他出世時第一次世界大戰才在發生，而此時此刻我們有了聯繫，原因只有一個——我們都在這個校園過了四年大開眼界的光陰。狂歡盡興的背後是 school pride，是傳承。

P-rade 之後，就是晚上的 Reunions 煙花。是，一場校園專屬煙花。

我們一班朋友魚貫步入校園東邊的一塊大草地坐下，不久台上傳出管弦樂團的現場音樂，天空隨即被一發煙花亮起。你會以為只是一間學校的自家製作，效果應該很山寨，我也曾經這樣以為過，但不。款式變化隨時比得上除夕煙花，只是闊度收細幾倍，但正因為這樣，光影看來更密集，震撼直逼眼角膜跟前，彷彿這場煙花暴雨可伸手觸及。草地上的人野餐般坐著，三五知己，分享一年一度只為舊生而設的一刻，在爆破聲和音樂聲下，滲著日本櫻花祭的溫情。這個畫面 amazing，更是 magical，一種巨大的感動甚至感恩隨之而來。讀書時還不

懂，但現在回看，有甚麼學校會單純因為舊生回來而年年放煙花？我又憑甚麼得到一世舊生的身分，和原本相隔半個地球的人一起在這天嗌口號、唱校歌、看煙花？我曾經以為全美國的大學都會這樣年年大搞 Reunions，但了解更多才知道，這些傳統有多獨特，自己有多幸運，學校有多溫暖。原來無論我走多遠，我都是這個群體永恆的一分子。這種肯定很扎實，很安慰。

回校一次 Reunions，代表幾日內四十幾個鐘舟車勞頓、三日無覺好睡和過萬使費。累嗎？累。貴嗎？貴。值嗎？很值。當初沒有經過深思熟慮的入學決定給我一個一世自豪的身分，就算今天讀書生活已經離我太遠，但我知道這個心，永遠已被你牽走一片。大人生活，很多時候是營役和迷惘，重燃讀書時期的火光令人重拾力量，記住自己的青澀的歷史，就有動力繼續往前走。

有一天我長命百二歲，會否成為大道中坐著輪椅的那位校友？

就這樣，背遊地球。

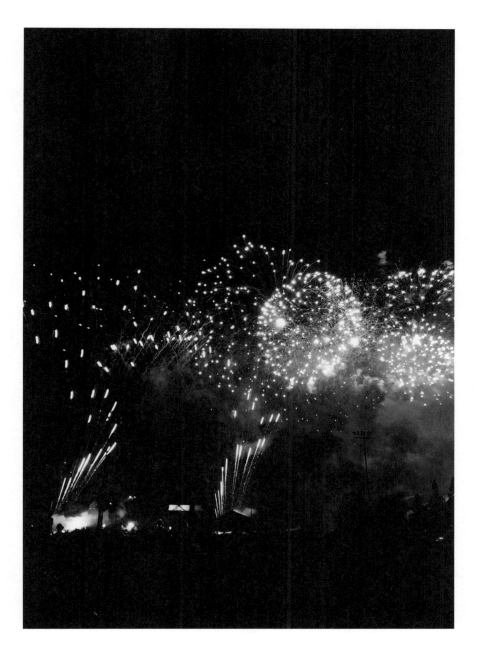

3.10

一場對話

《背遊》系列出現過這麼多國家，聽起來最瘋狂的應該非阿富汗莫屬。它瘋狂在於：連計劃節目的主持人我，本身也沒想要去。

事緣這次拍中亞，知道塔吉克和阿富汗邊境一個叫 Ishkashim 的地方逢星期日有個小型市集，兩國人民自由擺檔賣些日常用品，可以拉車邊看阿富汗生活，絕對沒可能不去，怎料和一間 local tour 公司 WhatsApp 討論塔吉克其他行程安排時，對方卻告訴我們一個壞消息：幾個月前邊境某處有襲擊，市集已經暫停運作了。好在他同時還有一個好消息：他可以幫我們搞簽證，直接帶我們入阿富汗，一天、兩天、十天都可以，看我們意願。

一般人跌咗個橙，執返個桔都算好，我們現在跌咗個橙，執到個果園，未免太難以置信。雖然我不明白為甚麼當市集都危險到要關閉時，整個人越過邊境又會是安全，但機會難逢，難得

導演和攝影師都對有機會入阿富汗這件事興致勃勃，我實在想不到不去的原因。拍攝行程所限，少少地，就一天吧。

然後我們真的走進了這個我從沒想過會踏足的國度。

大眾印象覺得一進入阿富汗，就馬上會被亂槍掃射，我們過橋到達一刻，卻是何其平靜。塔吉克和阿富汗接壤一帶是帕米爾高原範圍，四圍都是震撼的山景和清新純淨的空氣。郊遊的環境和阿富汗隨處戰火的形象，反差很大。我們的導遊叫Ikbol，才走過連接塔吉克和阿富汗的橋，他已在入境設施迎接我們。我們跟著他的指示把護照交給關員，一切都很順利，經過的軍裝警衛拿著槍，看到你卻會靦腆微笑。

我們在阿富汗只有幾個鐘頭時間，Ikbol 說我們要先去附近一個小鎮，將護照影印本交給警署登記，然後就可以逛逛市集，再去他居住的農村參觀，最後在他家食個午飯，就起程返回塔吉克。他的英文算是流利，身穿恤衫，舉止非常溫文，感覺有點像個老師。「你們想拍甚麼都可以，會拍到人的話就先讓我幫手問問，唯一一點，因為宗教和傳統原因，千萬不可拍到女性。」

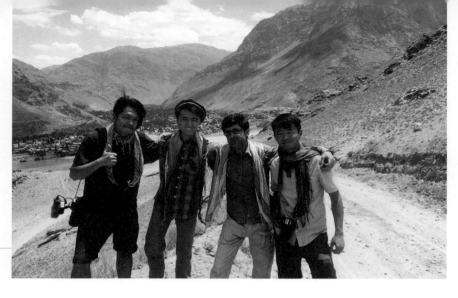

把女性邊緣化，在阿富汗是明目張膽的事。小鎮的市集有分主街和「女人街」，跟香港的不同，這個阿富汗小鎮的女人街是真的要規範女性活動範圍的概念，男人甚麼街都可以行，女人卻要避免走主街。我替這邊的女性感到辛苦，但大概她們都習慣了，至少看來這個還是一個和平安寧的小社區。

「阿富汗接近塔吉克邊境的這邊多是帕米爾人，很和平的，旅遊都沒有問題，向南走就不好說了，尤其是首都喀布爾，那邊曾是阿蓋達的根據地，經常都很混亂，我們自己都不喜歡去。」

阿蓋達，一個很恐怖的名字，連當地人都說很危險，應該真的很危險。

那就去 Ikbol 覺得最安全的地方吧。如他計劃一樣，在算頗為破爛的市集一輪觀光之後，我們跟他去他位於農村的家。驟眼看，農村風光和小時候跟爸媽回鄉的感覺沒有很大差別，還可能更美一點，四圍很寧靜，感覺很純樸，如果陶淵明是阿富汗人，他應該會選擇在這裏歸隱。Ikbol 的房子不至於簡陋，但絕對不光鮮，結構東歪西倒地一塊塊左搭右搭，像是無限低成本儼建的成果。本以為以 Ikbol 的語言能力，在區內生活好

一點不是問題，但大概這一帶整體發展仍然落後吧，有學識，也未必代表能住唐樓養番狗。屋子空間不算大，簡單分成幾間房，一進門左邊，是有客人來時家中女人必須走進去迴避的地方，而繼續直入，就是飯廳。一貫中亞風格，沒有枱櫈，大家坐地上，食物放中間圍著就吃。

一般導遊通常健談，Ikbol 卻相對寡言，除了向我們連番抱歉說清茶淡飯不要見怪之外，他都沒特別講甚麼。我們就在農村的安靜下，吃阿富汗的第一餐和最後一餐。

但我有問題想問。

我這輩子對阿富汗的印象，從來只建立在新聞報道之上，如今實地感受了幾個鐘頭，已經和我想像的不盡相同。現在是我在阿富汗最後一小時了，有一個會說英文的本地人就在眼前，怎能不把握機會主動了解下？背遊的意義，從來就是尋找真實。

「我可以問你一些私人一點的問題嗎？我們很想知道你對你國家的看法。」我禮貌地開口問，畢竟涉及對自己祖國的看法，現場還有鏡頭，尊重一點比較好。

他不介意，繼續保持一貫的凝重神情，慢慢向我們細說。

「我知道外界對阿富汗有很多負面的看法，我也覺得很無奈。大家有眼看到的，這是一個很美麗的國家，天然資源也很豐富，完完全全是一片福地，但一小撮人想搞事，就令全個國家當災，戰禍連連，我們卻甚麼也做不了……阿蓋達曾經擄掠我們的財產，破壞我們的家庭，社會發展完全停滯。戰爭下的生活，實在很苦、很苦……」

他描述得很慘，但語氣卻出奇地平淡，一點激動的痕跡也沒有。可能這是他的性格，也可能在現實催逼下，戰亂這回事，他已經被迫消化好。

「那你有想過離開嗎？」

「有，經常都有。但去到哪裏，只有阿富汗才是我的家……這是我土生土長的地方，我能去得哪裏？你知道嗎？十年前這裏是沒有電力供應的，現在大部分地方都有電力覆蓋，這邊的基建已經慢慢發展起來了，我希望不會再有大動亂，令我繼續可以在這裏生活，我知道一切會繼續好下去。」

最壞的時候已經過去，但不代表居民不用再提心吊膽，別忘了，我們神推鬼使來到阿富汗，根本原因是因為幾個月前有襲擊令邊境市集關閉而要改變計劃。從他說話的語氣，我隱隱感覺到一種內在的掙扎。我很愛這個地方，但這個地方不好，我該怎樣？在紛擾的世界裏，一個人追求安逸、穩定、自由、有尊嚴的生活，為甚麼會是奢求？

我們的對話持續了大約二十分鐘，之後便要趕在關口關門前回去塔吉克。阿富汗北部之行就像是一場夢，來去匆匆，霎眼即逝。短短幾個鐘，我感到一種壓抑。人們無法盡情享樂，但他們盡量快樂，經歷過亂世，一切願望都變得卑微，生活簡單安寧，已無他求。

我們這一代沒有經歷過真正戰亂，但問你一句，當你土生土長的地方變得陌生，你又會選擇留下，還是設法抽身？

3.11

一種選擇

六日五夜，就坐著船在熱帶島中間穿梭，嘩，我聽到都覺得興奮。

它還要是巴拿馬和哥倫比亞之間唯一不用搭飛機的過境方法！很多旅行人如非必要都不想用飛的，因為飛了就像出了cheat，點對點，沒有真正在地球表面「走過」。航海過境這個元素，令這個六日五夜體驗的吸引力頓然倍增，來到中南美洲這邊拍攝，當然要試試。

原定早上十時集合，我們因為一個小意外，遲了到達巴拿馬（詳細可看第四章的〈我們被朱古力殺死了〉），一落機就要裙拉褲甩衝去碼頭，趕到時已經差不多十一點了。我連忙跟已經在那邊喝著啤酒等著的其餘十五個船友道歉，他們卻叫我們點些啤酒一起喝。

原來船長根本還未到。

用船來回巴拿馬和哥倫比亞，
海上生活總是令人嚮往。

那就好。香港人原則，不是最遲到，就一起坐著跟這班來自歐美澳各地的 backpackers 吹吹水吧。碼頭的啤酒太便宜，一支才 1.5 美元，大家都當它水一樣一直開，不知不覺就開到滿桌都是瓶。終於一點半左右，在我們快要清空這邊的啤酒存貨時，一個滿臉鬍子的佬施施然現身。一頭不羈長髮，花花恤衫，短褲拖鞋，步履輕鬆走過來和我們打招呼，同行還有一個女生。他們就是船長 Wilson 和助手 Sophie。

中美洲原則，就算最遲到，都不是遲到。

不過都沒有人介意喇，反正今天上船後也沒有要趕去哪裏，有啤酒喝有水吹就沒事。

Wilson 拿出貓紙，跟我們說船上要注意的事。聽了一會，我發現他的「e」音發得很「eee」，就是「check-in」聽起來像「chicken」，「better」聽起來像「bitter」這樣，那是明顯的紐西蘭口音。Hmmmm，莫非他山長水遠由紐西蘭走來巴拿馬開船？抑或他是直接由紐西蘭開船來到這裏？我未有機會深究，Sophie 就開始收集大家的護照。是但啦，等了這麼久，

終於上船喇！

第一天行程是由碼頭駛到幾個鐘頭以外的聖布拉斯群島附近停泊，那是巴拿馬美到不行的熱帶小島天堂，亦是 Wilson 和 Sophie 第二天替我們辦離境手續的地方。郵輪也要清關，我們卻無須過關，只要在船上曬住日光浴等，就可以「出境」，我想 Wilson 和 Sophie 事前應該跟關員打了不少招呼才可以這樣。

辦手續之後就是玩！聖布拉斯群島有三百六十多個島嶼，每日玩一個，也要一年時間才玩得完，我們只有三天的時間，看到多少就多少！Wilson 每天帶我們到一至兩個小島登陸，浮潛、打沙灘排球、玩飛碟，在水清沙幼、椰林樹影的熱帶島玩，節目就是這些⋯⋯啊！當然還有無間斷喝酒。Wilson 的工作是確保我們玩得開心，也就是說，他要一起浮潛、打沙灘排球、玩飛碟和喝酒，聽到也替他感到辛苦。他也在其中一晚特意和 Sophie 搞了一個小島營火會，讓大家在月光下盡興一番。別人說我的工作是 dream job，明明他的才是。

除了船上最後的三十小時。

第四天我們再浮潛之後，下午五時左右就正式離開聖布拉斯，直奔哥倫比亞港口卡塔赫納，如無意外，第六天凌晨才到。只見 Wilson 在甲板上東奔西跑，放帆收帆，放繩收繩，動作十分利落，似乎真正的工作現在才開始。我好歹都曾經在香港上過幾堂小帆船課，雖然航行技術仍然是海洋垃圾級別，但基本概念還是有。看他專注但從容地掌控一艘船，我覺得很酷。大海無邊際、無道路，用自己的能力乘風破浪，想去哪裏就哪裏，要懂的，不是交通規則，而是大自然法則。航海的人，就是有型。

然後我就甚麼都不知道了。這種小船在公海航行，實在搖擺過機動遊戲，Wilson 和 Sophie 當然沒事，我們乘客卻大多陣亡，我基本上整天都躺在床上，很神奇的，頭一離開枕頭，就馬上有想嘔的感覺。胃口當然就沒有了，但不吃不喝，人也總要排泄吧。儘管吃了暈浪丸，就只是爬起身去廁所，也令我禁不住嘔了兩次。原本以為這三十個小時很難打發，還和導演商量了可以趁這段時間拍些訪問，聽聽各個旅人的故事，但這三十小時原來真的會令人動彈不得。那種程度，就是連一個鏡頭也無能力拍到。大海，你好嘢！我輸。

好在有驚無險，我們停泊在卡塔赫納的避風港後，總算風平浪靜，可以慢慢吃個早餐才下船和大家分道揚鑣。

最後機會，叫各人向鏡頭簡單說說自己的旅行故事：一家四口由加拿大一路踩單車去厄瓜多爾、北歐人帶著私家吊床由美國加州騎電單車騎到阿根廷最南端……這個自白環節成為不少觀眾至愛的部分，大概因為這些旅行夠瘋狂！在香港，這些故事大概可以登報紙甚至出書，在他們口中說出來卻似乎多麼平庸。對他們來說，一切就只一個選擇而已。

工作完三十小時，Wilson 仍然精神奕奕，他也對鏡頭講了幾句。

「你好，我是 Wilson，紐西蘭人，做了這艘船的船長已有一年半。我原本和女朋友來這邊旅行的，但就在這艘船上，我們分手了，但也很好，雖然變了單身，但我有新工作！」說時帶著嬉笑，彷彿 nothing matters，世上沒有事情重要過。

我上船前的疑問得到解答了。原本來旅行，結果留在這裏把出海變成工作，樂在其中。一個由北美去南美，歷時七、八個月的旅程可以很瘋狂，決定在一個言語不通的地方重新建立生

156

活，對很多香港人來說更是不敢想像。日日出海，和世界各地的遊客玩，這是香港人多麼羨慕的生活，但為甚麼香港人都只停留在羨慕階段，從不考慮真的實行？在香港說起這種故事，就彷彿在傳頌一個神話故事，大家愛聽，卻從未想過可以實現，大概香港從小到大就培育大家生活模式只有一種，畢業做office 儲錢買樓結婚生仔退休死。很多人跟從定律，不是因為主動選擇，而是不知道有不遵從的選擇。Wilson 除了多我們一條不量浪基因，就沒有和我們有甚麼不同，只是活出了人類原本就擁有的灑脫。啊又或許，分手的刺激真的會讓人突破框框？

大海無邊際、無道路，生命也是。每個人都是自由的靈魂，用自己的能力乘風破浪，想去哪裏就哪裏，用航海者的心態做人，就是有型。

✈ <u>PART 4</u>

背遊怪事

聽說身體不停重複自己，放得久會枯萎的，間中找點新的衝擊滋養一下，身體會多謝你……試新鮮的事，是活著的證明。

——《背遊南美的北邊》第三集

4.1 我在吉爾吉斯「無啦啦有撻癪」

「你沒有近視，為甚麼要戴眼鏡啫？」

冇㗎，我覺得戴眼鏡好看一點囉。不過跟你說，我第一次幕前戴眼鏡，背後是有段血淚故的。

一個平靜的晚上，我們在吉爾吉斯的卡拉科爾完成一天拍攝，坐下來舒舒服服享受一頓中亞晚餐。吉爾吉斯餘下的拍攝都大致定好了，腦袋可以暫時放空，很好。盡情地吃了一餐，又吃了我們至愛的中亞風味羊肉串，我就準備去埋單。

頂，帶不夠錢。

公司給的拍攝費一向都是我負責保管和決定如何使用，每到一個新地方我就會換些當地貨幣，再每天逐少逐少拿出來用，今天出門卻忘了加錢。好在卡拉科爾很小，酒店離餐廳才十分鐘的路，我跟導演和攝影師說了聲，就自己一個回去拿錢。

我不想導演和攝影師乾等，索性用跑的。酒店和餐廳中間其實就只一條直路，亦是卡拉科爾的最主要大路，方向清晰，一直向前跑就可以了，更何況這條路我們白天已經走過好幾次了，我完全沒有任何戒心，儘管離位於市中心的餐廳愈遠，街燈愈昏暗。

很快，我距離酒店只剩一兩分鐘路程左右，這段路的街燈應該完全壞了，十分漆黑。這時我見到遠處有三個身影正向我的方向慢行，行人路不算很闊，燈光又這麼暗，我若高速在他們身旁跑過，還要他們讓路，似乎不太禮貌，於是我慢慢收步，改用行的，直到過了他們，才繼續跑。

一步一步，不到十秒，我們開始靠近。我看他們稍靠右行，本能地亦靠了自己的右邊，盡量騰出空間給大家走。當他們的臉進入我視線範圍時，我亦很自然地跟他們有點眼神交流，噢，是十多歲的青少年，這幾天在吉爾吉斯遇到的人都幾友善，四目交投就打個招呼囉。再過幾秒，我們相交了，我就在他們左邊走過。

突然中間那個人改變方向，向我的方向衝來。

然後他拉起拳頭。

「WHAT THE XXXX?!」我本能地喊出這句。

一切太無情白事了！我完全理解不能！腿也未作得出要怎樣躲的反應，拳已經到，向我頭揮來！我唯有用手保護自己，拳一下打中我的左邊眼角，很大力，我借躲避的去勢後退了幾步，耳朵有點嗡。我意識到我真的有危險了，馬上回過神來看對方還有甚麼動作。只見他們盯著我，繼續向我的方向走來，不算很快，但眼神和動作絕對有追打之意！我很慌，單對單我還應該真的會迎戰，但現在是三對一，還在別人地頭，燈光又暗，附近會不會有其他同黨都不知道，最佳的解決方法實在只有光速逃跑。於是我盡快加速，向我原本要去的酒店方向直跑！一兩分鐘！回到酒店附近我就安全喇！

我人生第一次感覺到自己真的在逃命。我的腦袋一片空白，就只管一邊蓋住受傷眼角，一邊出盡全力跑，第一次回頭他們還有作勢想追，但很快他們亦收步了。我當然不敢放慢，我告訴自己，未去到酒店，也不可以減慢速度。在昏暗的大街中，我使勁狂奔，直到投進酒店的光明！

略懂英語的老闆娘見到我左邊眼角流出的鮮血，馬上前來幫忙。她幫我找來冰和敷袋，又問我發生甚麼事、要不要報警之類。我跟她說出事經過後，她覺得很奇怪，說卡拉科爾一向很和平，沒有甚麼人會這樣生事，那⋯⋯可能是我特別樣衰吧，我不知道。

照照鏡子，我左邊眼角已經腫起了一大塊，上面還有滲血的傷口。我心想，死了，明天怎樣拍節目？難道要在鏡頭前說我昨晚被爛仔打傷嗎？這樣說的話，之後還怎麼樣介紹吉爾吉斯這個地方？實在很多擔心，但這時的我實在沒有多餘腦力，只想靜靜地坐下，平伏一下心情，畢竟剛才是我人生第一次被打到流血呢！對方還要是個陌生人！究竟這是甚麼一回事？真的，what the xxxx? 我錄音給還在餐廳等候的導演和攝影師，說我無端端被人打，要遲一點出來，然後就開始用冰敷住傷口希望盡快消腫。唉，真老套⋯⋯

第二天起來，腫當然還未消，但拍攝還是要繼續，我唯有使出最後大絕，拿出平時頹用的粗框假眼鏡。鏡框夠粗，再加點化妝，從鏡頭上竟然真的不太察覺眼角有傷口，都算是不幸中之大幸吧。就這樣，我架著眼鏡出發去卡拉科爾出名的周末牲畜市集，架起主持人應有的笑容和興奮，繼續拍攝。幾個月後，這一集出街，觀眾沒有發現我左邊眼角的紅腫之餘，還說這個

眼鏡形象還不賴。你知道做幕前的都很膚淺，有正評就會記住並沾沾，於是再下一輯《背遊摩洛哥》，我就嘗試 keep 住戴眼鏡出鏡。挺好的，我喜歡。

所以戴眼鏡背後，其實是一段嚇人的經歷，而直至寫稿這一刻，這件街頭被打事件依然是我人生最荒誕、最解不開的一個謎。到底好人好姐為甚麼會被打呢？這幾個人突然出手；但又沒有向我的口袋進攻，應該都不是為了錢，那會否是因為他們把我故意放慢腳步再報以眼神接觸這個行為看成是挑釁？那又會否太敏感呢？Anyway，現在回想都只是得啖笑，起碼它迫我試了個新形象，總算令我有點得著吧。

就這樣，背遊地球。

我們被朱古力殺死了

機場是個令人無奈的地方，就算你是多有經驗的旅客，上天要你瀨嘢，你始終要瀨嘢。

由香港飛去巴拿馬拍攝《背遊南美的北邊》，我選擇了最快捷的方法——經紐約紐華克機場轉機，轉機時間只有一個半鐘頭，但需要做的步驟有這些：落第一班機、辦入境手續、拿行李再寄、轉 terminal、過安檢、上第二班機，聽到都覺得緊湊吧，但這條轉機路線是網上預訂系統提供的選擇，前後兩班機也是同一間航空公司，我想應該是可行才接受預訂，到時如果時間不夠，也應該會有協助？

我們準時到達紐華克機場，馬上就去排隊過關。全村人打蛇餅，美國海關卻只開兩、三個櫃位，我禮貌地問其中一位維持秩序的關員有沒有專給轉機旅客排的隊，她沒好氣，甚至帶幾分傲慢地說沒有。美國東岸的機場海關人員，總是要當你奴隸一樣來呼喝才開心，不要說笑容，就算你問問題尋求幫助，他

們也只會給你冷眼和幾句無人類感情的回覆。讀大學時曾經每年過幾次，都慣了，但在趕時間的情況下被傲慢對待，還是會有點不耐煩。我想轉機啫，犯不著要搖尾乞憐受氣吧。

終於過了差不多一小時，我們三人全部過關，行李早已到，我們抽住剛拿的大背囊，上膊也來不及就箭步衝去旁邊的托運處打算再寄，但那時候我們航班已經停止接受托運了。好在我們真的是「背遊」，拿的全是背囊，職員看了看，說：「你們這幾件行李還勉強可以拿上機，就直接趕去閘口吧，現在馬上去，可能還來得及～」

「Thank you!」我邊說邊轉身就跑，導演和攝影師也跟著。我們三人拿著全部行李，趕去坐接駁列車去下一班機所在的客運大樓。

列車一開門，我們就像脫韁的野馬一樣狂奔！那時距離飛機起飛時間還有二十分鐘左右，仍然有希望——直到我們去到安檢口……那條長龍，應該有超過一百人在排吧？我們基本上都打定輸數，但既然都來到，先排排也不壞吧，就以當時可以做到最平常的平常心去排隊。

在香港出發紐約，當時沒
有想到會如此波折。

怎料人龍又消化得頗快，十分鐘左右，我們已經到隊頭。我們一人被分到一部安檢機，然後順順利利，我很快就過關了。現在我和閘口之間再無任何關卡，我的希望又重燃了！反正大家手上的機票都有寫閘口，不會失散，我乾脆不理同伴，拿好東西就直衝去閘口！

熒幕寫著「Boarding」。

閘口還未關！

我揹著大背囊，進行負重訓練一般使勁地跑，由安檢關卡去閘口，用跑的也要幾分鐘……有必要這麼遠嗎？跑到前往巴拿馬城的一三三號閘口，我已經身水身汗……

嘩！我興奮得要瘋了！我馬上衝去櫃位用最哀求的語氣向人員解釋情況。「My friends are…… going through security! We are all here! Please wait for us!」氣極端，一句超過四個字的話都無法連貫說出。她用電腦檢查一下我們的資料，用對講機跟機上的同事通話一輪後，氣定神閒地對我說：「你們走運了，飛機還在加油，如果幾分鐘的話，應該還可以，但一定要

快，飛機入好油就一定要走。」

「No problem!」

導演和攝影師和我差不多時間過安檢，說不定這刻已經搞掂，我馬上把所有東西放到櫃台，然後以我最快的跑速衝回安檢處，幫他們拿點東西，也可以加快速度嘛，我想。

又跑幾分鐘，我回到安檢處，兩人卻找不到。會不會我奔跑時沒為意，他們已經往閘口的方向去了？於是又幾分鐘，我跑回一三三閘口。

飛機仍在，但不見他們。

我又跑回安檢處，這次終於見到導演，他剛完成，但不知道攝影師在哪。我叫他先趕去閘口留住飛機，我再找攝影師。他拿著他的幾個大背囊，馬上向一三三閘口衝去。

然後我在其中一個安檢機後找到攝影師，他的樣子似乎比我還急，甚至臉有點紅。

「他們要查我的背囊，但等了很久都還未到我⋯⋯」

排在他前面是一個帶著個幾歲女兒的媽媽，她正被安檢人員檢查的大袋中，大概放了二、三十包大包裝朱古力。只見安檢人員不慌不忙，把一包朱古力輕輕拿起，拿出一張試紙在上面細細擦，再把試紙放入機器分析，機器說沒問題，就徐徐把朱古力放到一邊，然後拿起另一包，掏出另一張試紙又擦又驗，好，都沒問題，然後第三包⋯⋯

不停重複，二、三十包。

然後整個大袋拿走，從安檢機後拿出另一個大袋。同樣是媽媽的，裏面同樣有二、三十包朱古力。

媽媽的。

我嘗試向安檢人員解釋我們的情況，「Just wait」是他的唯一回覆。我們心急如焚，但甚麼都不能做，就看著他對每一包朱古力都用試紙溫柔輕撫。那種細緻和滋油，想他應該深深愛上了那五、六十包朱古力。我們就這樣乾站著差不多十分鐘，看

他和朱古力談了一場歷時幾個世紀的戀愛，然後他終於願意賜

我們一個看行李的機會。

他徐徐把攝影師的大背囊拿來叫他打開，看了一分鐘左右就放

我們走。

一分鐘。

搞這麼久只為這一分鐘。

我們都沒空想甚麼，就起勢狂奔！幾分鐘後，我再一次來到

一三三閘口。

導演還在，但飛機已走。

我們的飛機被朱古力活生生送走了！我們被朱古力殺死了！沒

有任何協助，機場人員沒有，航空公司都沒有！

啊，其實也有。航空公司職員有叫我去客戶服務櫃位看看能否

改到明天同樣時間的下一班機，但那太遲了，第二天早上，我

我和導演及攝影師三個人，
竟然被朱古力殺死了。

們就要從巴拿馬出發，坐六日五夜船去哥倫比亞，明早八點前到不了，我們就會錯失拍攝這個船程的機會……

我立即上網，幸運地找到一班由三小時以外的甘迺迪機場飛去巴拿馬的半夜機。我們沒有其他辦法，唯有即時購買，頹然轉場。

就這樣，我們在紐華克機場的禁區練了一輪田徑，然後完美表演何謂運吉。錯失航班我試過很多次，但這樣峰迴路轉又無稽至極的還是第一次，只能夠說，外遊，你就是無力，太多事可以發生，太多人無須給你面子。或許是我太天真，以為網上可以預訂，航空公司又沒轉，哪怕只有一個半小時的轉機時間都應該沒問題，這想法很明顯是大錯特錯。算了吧，總之在美國東岸轉機這件事，以後可免則免。

最後機場流連一晚再坐通宵機，總算趕得及到達巴拿馬如期開始拍攝，也是不幸中之大幸吧。

4.3

我們被入境表殺死了

再說一個機場故事吖。

《背遊中亞》之後，我要實現一個夢想：我要成為 Divemaster 潛水長。

潛水長簡稱 DM，是一個潛水人成為 professional 的第一步，比教練低一級，可以做潛導，也可以協助教練教學。DM 是潛水生涯的里程碑，是潛水技術和知識的肯定。要考獲資格，一般需要在一家潛店以打雜形式儲最少一個月經驗，再通過水試和筆試。天天不停潛水的一個月，是無數潛水人的夢想生活，找個自己最想去的潛水勝地做這件事很重要。

我選了開曼群島。

這是個聽到名字也覺得 fancy 的地方。是的，它除了是避稅天堂，也是加勒比海潛水天堂。碰巧有朋友在紐約結婚，就「順

道」去開曼群島的最大島大開曼一個月，日日落水考DM吧。

潛店聯絡好，三十日的住宿安排好，參加完婚禮，我就急不及待從十二月紐約的嚴寒，飛去大開曼的陽光與海灘，同行還有一位友人。

一落機，啊，熱帶的感覺！我們馬上卸下一身厚褸，一個字，爽！畢竟去開曼群島的人不多，過關的人龍沒有很長，等不一會就到，我們向關員遞上護照和入境表，心裏面是對一個月潛水生活的無限期待。

「Have you paid for your accommodation yet?」關員看著我們的入境表，例行地問。

「Oh I haven't, but it's confirmed. I've made the reservation.」我如實地答。

「Okay. This place is uninhabitable. Book another one.」

……

發生甚麼事？「Uninhabitable」這個字很誇張，直譯就是不適合人類居住。我們預訂的住宿……不適合人類居住？！好，先解釋一下，住宿是我負責訂的。出發前找潛店可以讓我們做DM實習生時，我在其中一家潛店的網站找到一間叫 Major Rod's Hostel 的介紹，典型 hostel 宿舍房格局，地點就腳，大約三十美金一晚，以 hostel 來說絕對不便宜，但在大開曼卻似乎是最划算的選擇──其他的要不就是酒店，要不就是隔幾條村那麼遠的短租 apartment，月租港幣兩萬起跳。Backpack 過這麼多次，住一個月 hostel 不是問題，Major Rod's 是理所當然亦基本上唯一合理的選擇。我在他們的官網找到聯絡電郵，確認了日子，負責人說來到才付款。

現在關員卻說他們有問題。我問她甚麼意思，她說因為 Major Rod's 的環境太差，為了顧及遊客的體驗，開曼旅遊局已經把它列入了黑名單，遊客不能留在那裏。

我未稱得上身經百戰，但揹著背包都去過不少地方，再簡陋的住宿都試過，一個人均生產總值比日本還要高的地方，hostel 住宿真的會恐怖到「不適合人類居住」？不會吧！我說我不介意，又說如果真的太差我會轉地方，她的態度卻是多麼的強

硬，說留在 Major Rod's 不是選擇，聽起來不像是善意的忠告，而是嚴厲的警告，彷彿我找了這間住宿是我的錯一樣。她說我們想入境的話，必須即場確認另一處住宿才行，否則只能將我們遣返。

我很煩躁。首先，去一個國家旅行，去哪裏住不是遊客的自由嗎？好，就當這間 hostel 原來是無牌經營，那官方既然已經把它列進黑名單，為甚麼仍然容許他們的網站運作，又容許專業潛店推介此處，甚至仍然可以有負責人繼續與客人落實預訂？這張黑名單，又到底可以在哪裏找到？官方沒有用任何方法防止遊客接觸他們認為有問題的住宿，卻在落機一刻把遊客扣在關口用不友善的語氣訓斥，還要殺遊客一個措手不及，要求現場另找住宿？我覺得很不合理。

我嘗試跟她理論，但無果。在機場，關員就是天理，你就是垃圾，他們認為是這樣，只有一個 hand-carry 背囊在身的你說甚麼都是廢的。她叫我們用旁邊一個閒置過關櫃位的電腦上網找住宿，她就繼續處理其他遊客的入境手續。

有電腦用，我第一件事當然是立刻發電郵給 Major Rod's，問

負責人這到底是甚麼一回事！他們到底是被查封了還是甚麼？等他回覆之際，我們就應關員要求，上不同的預訂網站找住宿。其實大家都知是徒然的，既然出發前都看過沒有其他合理選擇，現在看又怎會有奇蹟？我們要找的是即日起一連三十日的住宿啊大佬！最便宜也要港幣四萬多塊，香港租樓都唔使咁貴啦！唔好去搶？

不如先訂幾晚，然後跟關員說我們到埗再找？關員走入辦公室問了問上司，說不行，他們要看到三十日的住宿證明才放行。

不如訂一間指定時間前取消就可以全數退款的酒店，過關後就馬上取消，改去 Major Rod's？我怕。我們一番理論又掙扎，關員應該開始對我們生疑，如果他們一星期後真的派人去我們聲稱預訂的酒店查證我們有否來過，又或者在 Major Rod's 發現我們，我們會否背上欺騙政府人員之罪？又如果最後我們取消不了預訂，不就要付四萬多元的住宿費？我不想做通緝犯，也不打算突然花一筆大錢。

「I am sorry, but the Cayman Islands is not a cheap place……」關員對我們說，語帶半點悲憫。

是我玻璃心，還是她是花不起錢就不要來開曼群島的意思？兩個剛下飛機的人面容憔悴，被丟在一旁，被迫在眾目睽睽之下即場找一連三十天的住宿，否則就被驅逐出境，多麼的落泊，現在加上她這一句，我覺得很不被歡迎。我都只是想潛水啫，需要這樣嗎？

好彩，我們住宿未付錢，其實潛店也未。友人一語道破：

「算了，不如我們回紐約再從長計議，加勒比海潛水地方這麼多，要找另一處有多難？」

沒錯，與其苦苦哀求，或被按在地下劏到一頸血，不如有尊嚴地離去！即日來回開曼群島，就即日來回吧！於是關員安排我們坐上一個小時後回紐約的飛機，晚上十點幾，我們重投天寒地凍的美國東岸。因為住宿選擇而被拒絕入境，真的是第一次。

在紐約再開電郵，Major Rod's 回覆了⋯⋯

以下都是原文對話：

「Lol no brother we are not shut down it's just immigration is against hostels. So let us know if you still want to stay and if not then hope you find a good alternative」

我‧頂‧你！你知道關員會刁難為甚麼不早點說，讓我預先準備如何應對?．還要「lol」！我們即日被送走了！

「If you knew about this you should have told us before so we could have done something to avoid being held at immigration. We just got refused entry into the Cayman Islands because we put Major Rod's as our accommodation.」

「Chris this is a daily occurrence, everyone who stays with us has the same challenge. You should have insisted. You are allowed to stay wherever you wish. Having said that I have never heard of anyone being refused entry. Where are you now?」

然後我沒有再回覆。大概他們害怕預先跟我說的話，我就會轉投另一間酒店吧。但如果他的說法是對的，是否就說明開曼政

府真的不歡迎「窮」客，沒錢就過主，就這麼簡單？甚麼黑名單、不適合人類居住都只是幌子？如 Majod Rod's 負責人說堅持到底又是否有用？但當時關員的語氣太具恐嚇性，我們被嚇窒了。

算吧，一切都過去了。第二天，我們鎖定了墨西哥的潛水勝地科蘇梅爾島，馬上再出發，落地一天後順利找到潛水旅店邊住邊學邊實習。一個月過去，我們成為 DM。

這一個月，我們過得很好。

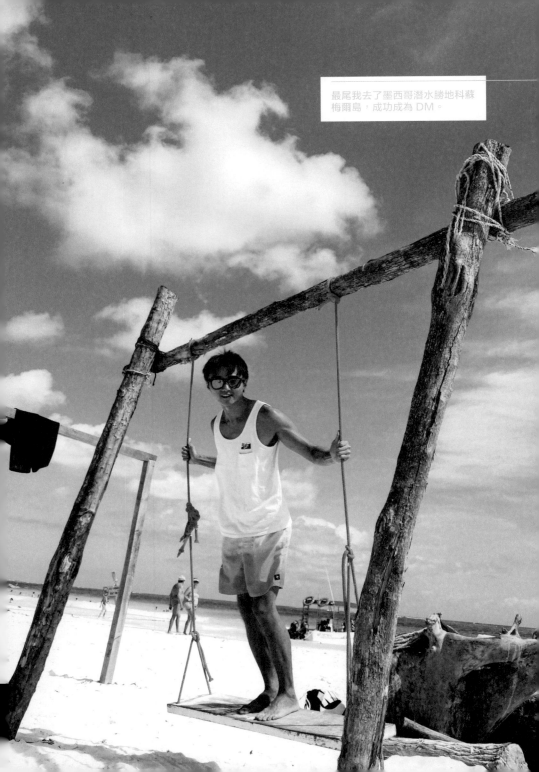

最尾我去了墨西哥潛水勝地科蘇梅爾島，成功成為 DM。

4.4 當背包客變成領隊

我人生第一次完整的獨自背包遊，是二十八日斯里蘭卡。

那時候由香港去斯里蘭卡最大城市科倫坡的直航航班，都有個無須下機的中途站，我坐的那班是曼谷。很搞笑的，一到曼谷，八成乘客都湧出機艙，原本滿滿的飛機頓時變得極其空洞。

坐我旁邊的女子卻和我一樣不慌不忙地坐在座位上，沒有離開的意欲。「咦？她也是去斯里蘭卡？識貨喎！」我心裏暗想，但那時我才剛剛出發，還未正式進入 backpacker 的隨意搭訕狀態，所以我沒有說甚麼。

怎料她先出聲：「你也去科倫坡嗎？」一口流利而平靜的普通話，大概她也有點驚訝我是同路人吧。

「是啊，你也是嗎？」

於是我們交談起來。

她叫 Livia，四川人，大學主修僧伽羅語，也就是斯里蘭卡兩種主要語言之一（另一種是泰米爾語），這次去斯里蘭卡，是代表自己所屬的旅行社公幹。她不是第一次去，之前試過在那邊逗留半年左右的時間，算是半個地膽。

我覺得很神奇，在大學選修法語日語不出奇，但在世界芸芸語言當中，眼前這個人竟然揀只有斯里蘭卡這個小國的部分人才說的僧伽羅語？我大學讀生態學都已經得到不少香港人的驚訝目光，這個僧伽羅語一出，應該會令全城掉碎下巴。

對於我的驚訝，她沒有很大反應，大概在我之前已有很多人給過她更難以置信的表情了。她繼續平靜地告訴我更多。她說，大陸二零一三年有三百萬人去泰國，而去斯里蘭卡的就只有五萬，覺得後者的增長潛力很大，於是決定加入她的旅行社。

作為一個旅遊人，知道對方是旅行社的一員，直接反應就是要問問對方的旅遊故事，我也當然順勢分享了我的，由我去過的地方到我大學的選修科等等，愈聊愈多。最後她得知我是第一次去斯里蘭卡，一去還是二十八天之久，怕我人生路不熟，

更把她的手提電話給我，說我到埗後遇到甚麼問題，都可以WhatsApp她，我欣然抄下。

就這樣，我在飛機上認識了來自四川的 Livia。無論是職業取向、大學主修科，以至英文名字，她都是走另類的，然而她的談吐舉止卻又那麼溫文儒雅，半點傳統偏鋒路線的反叛和不羈都沒有，大概率性的人都不是單一的。

到埗後我買了電話卡，給她簡單發了一句「Hi, this is Chris!」後，就各自上路，她留在科倫坡工作，我直接坐巴士去三個小時外的海灘小鎮 Hikkaduwa。斯里蘭卡人都很友善，我實在沒有甚麼需要 Livia 幫忙。

然而兩天後，我反而收到她的信息。

「Hi Chris! I have an urgent favor to ask from you! Where are you?」

竟然是她有事要我幫手？

原來她的斯里蘭卡旅行社明晚有個內地團到達，一切準備就緒，唯獨導遊只懂英文，擔心溝通會有問題。她知道我中英文都可以，想叫我一起跟去，幫手做翻譯，他們就當多帶一個團友，食宿車費全包。

咁都得？

我望望這個旅行團的行程，短短四日，去的地方全部都是我本來打算去的，現在包食包住包接送帶我去，會不會太正？！反正我明天就打算離開 Hikkaduwa，也未預訂任何住宿。我上網查了查，確定這間旅行社是真有其事之後，就立下決心，收拾行裝，即晚飛的返回科倫坡機場和導遊會合。Livia 說她會把的士錢回給我嘛，我信喫喇。

三個小時後，我回到科倫坡機場。

然後我不再是背包客，而是導遊助手。我來了這個國家才三天，哈。

六十來歲的導遊 Roy 已在入境大堂坐著等，他說團友大約一

個小時後就會到，我們一齊迎接，叫我盡量扮成旅行社員工就可。接著他給了我一個斯里蘭卡歷史速成班，萬一團友問到我關於斯里蘭卡的甚麼，我也不至於是一個白痴。我中學最差的一科是中史，第二是西史，好啦，盡記啦。

導遊說了些歡迎話之後，我用普通話翻譯，再介紹自己來自香港，在這邊留了一陣子，這次將會隨團幫忙這樣。

團友來了！一行六人，五個auntie uncle加一個十幾歲的兒子。

「你係香港人呀？我哋係廣州人呀，講廣東話得喇咁！」

嘩，連普通話都不用說，工作馬上簡單很多！

現在已是半夜，我們上車後直接就去酒店休息。我自覺是導遊團隊一份子，便很盡責地在車上盡力娛樂大家和團友聊天，讓他們有賓至如歸的感覺。不知不覺就到了酒店，目測三至四星級，本來每天住宿預算不過一百元港幣，現在免費，還有冷氣，洗澡還有熱水，backpacking back到我這樣，不錯。

第二天行程正式開始。沒有語言隔膜，我們愈聊愈多，我甚至

我人生第一次完整的獨自背包遊，最後竟變成導遊，帶廣州人一家去玩。

覺得相比起斯里蘭卡的故事，他們對我的故事更有興趣，就像我覺得 Livia 有趣一樣。一個華人，為甚麼來斯里蘭卡工作？

不用很久，其中一位 auntie 就問我：

「其實你也不是留了很久，是吧？」

我必須承認，是不錯的。

世界充滿想像和熱情的他，大概覺得我的工作很棒吧。Well，遊節目的事。他們聽後更興奮，尤其是那個十多歲的少年，對遊的職責吧），我也決定向他們坦白，甚至向他們說我有拍旅很在意我來得久與否，也沒要求我懂斯里蘭卡的甚麼（那是導哈，可能我太健談吧，這麼快就被識穿了！但我看他們似乎不

不用裝模作樣，我玩得更開。我們攀上斯里蘭卡最壯觀地標石獅子岩、遊覽斯里蘭卡聖城康提、去東邊海岸線入住海灘度假酒店，他們彷彿當我是團友一份子，和我閒談，叫我幫忙拍照之餘也幫我拍照，拿食物也幫我拿一份。我覺得媽媽們當了我是隔籬屋陳師奶個仔一樣照顧，又常問起我的旅遊故事。少年更開心，本來跟一班 uncle auntie 來旅行，現在有同輩加入一起玩（我當時二十三歲，算同輩啦吓），總算不太悶吧！看到

他們臉上的笑容，我興幸他們有享受到這次旅行，我也很享受這一次經歷，沒覺得自己在工作。

四日過去，我七天內第三次出現在科倫坡國際機場，為團友送行。帶住睡袋去 backpacking 的我，本來做好心理準備隨時要在甚麼地方打地鋪，卻因為一條 WhatsApp 信息，突然走到 backpacking 的另一極端浮華了幾天，食好住好，這樣的經驗，實在有夠古怪。最後來一張開心合照，我們告別。我拿起背囊，跳上前往南部海邊城市 Galle 的巴士，再次孑然一身闖蕩斯里蘭卡，一切彷彿就是一場夢，一場驚喜又溫情的夢。

第二天 Livia 再與我聯絡，多謝我幫忙之餘，還問我有沒有興趣繼續，她還有好幾個不同路線的團缺人。看來她沒說錯，中國市場的潛力的確很大，但不了，這樣的體驗，試試玩玩就好，我始終喜歡 backpacking，獨自探索。

4.5

的士的事

的士司機是世界上最喜歡欺負旅客的動物,為了要你付多點車費,奇招層出不窮,在此分享我遇過的其中三招。

先來個入門級的。我在摩洛哥最大城市卡薩布蘭卡,正準備截的士去當地最大的商場 Morocco Mall。有看《背遊摩洛哥》都知道,在這個國家做交易,近乎每一次都是埋身肉搏,對方開價要出牙血還價,對方不開價就必須先主動定價,避免事後坐地起價。謹記這條法則,當有的士停下來打開窗時,我直接就問:「Morocco Mall. 100 dirham?」這是我上網看過的建議價錢。

他不假思索就點頭,揮手叫我上車。

……很像有點太順利。

為免有誤會,我放慢語速,加點手勢再重複確認一次,他卻不

耐煩地皺起眉，揮手變得更用力，彷彿在說，別當我白痴！快上車！哦，既然這樣，我們就上去。

怎料半路中途，他忽然拿起一張印有不同卡薩布蘭卡地標的卡紙，指著上面其中一個不是 Morocco Mall 的地方，問我們是否要去那裏……唉，我知道搏鬥要開始了。我說不是，然後指著卡紙上 Morocco Mall 的相片說這個才是，他馬上做出一個錯愕的反應，然後用斷斷續續的英文說：「我還以為是另一個，你要去的太遠，要一百五十塊哦。」

我當然不會屈服，卡薩布蘭卡是大城市，我手機也有網絡，死不去的。既然上車前反覆說清了，你又點頭，就算搞錯都是你搞錯，憑甚麼要我再加錢？

接下來的十多分鐘，就是你一言我一語熱烈的爭拗，就算到了目的地，他仍堅持要我補錢，最後我掏出一百塊說就這樣，不多也不少，然後下車就走！

過程是很不愉快，但至少他有送我們到 Morocco Mall，經驗也不算最差啦。別心急，還有遭遇更古怪的，我們來 level 2，

這回我在斯里蘭卡。

這天的行程是由 Yala 國家公園去高山小鎮 Ella，總共需要轉三程巴士，巴士都沒有號數，要上對車就得靠當地人的指示。斯里蘭卡人出名友善，樂於助人，在車站找車，不算大問題，只是車程都長，班次又不密，完成頭兩程車，已經差不多傍晚六點。日光開始變暗，我趕緊在第二個轉車站找最後一程車，這時一個本地人走來問我有甚麼需要幫忙，我跟他說了我的目的地。

「今天去 Ella 的最後一班車已經開了，你要等明早才有啊。」

Oh no，車站的確是很冷清，九成停車位都是空的。

他建議我在附近找酒店，但這個車站不是旅遊點，住宿選擇似乎很少，加上當時黃昏的鐘數，以我那時候一千至千五斯里蘭卡盧比一晚的 backpacking budget 去找，基本上是沒有可能，怎麼辦呢？他說還有一個方法，就是直接坐他的 tuk-tuk 的士去 Ella，大約要二千二百斯里蘭卡盧比。

哈，你看我住宿的預算，又怎會花兩晚錢去坐個的士呢？我一聽到價錢就馬上說不可行，然後內心盤算出一個最後殺著：車站是戶外，但有瓦遮頭，每個等車位都有張長石櫈，很平很寬的，反正我一直有帶睡袋在身⋯⋯不如這晚直接瞓街算數！

我向本地人說出我的決定，他有點詫異，嘗試再說服我坐的士。我當然明白露宿車站不是最舒服甚至最安全的做法，但那時的我覺得既然有睡袋，瞓街實在沒甚麼大不了，我跟他說了聲謝謝之後，就移師去石櫈旁，準備設置我的架步。

過了十多秒，他再向我走來，不再是勸我懸崖勒馬，反而手指向車站外的一條小路。

「去 Ella 還有最後一班六點半車在那邊，你還有幾分鐘，快去吧。」

甚⋯⋯麼？我確認自己沒理解錯後，就連忙衝去他指的方向，果然有一架巴士在等！一問之下，真的是去 Ella 的，我不用瞓街喇！我本能地向本地人連番道謝，然後就付款上車，車費是 180 盧比。

然後我回過神來……喂，梁彥宗，你道甚麼謝？他擺明由始至終知尾班車六點半才開！剛才大話連篇，根本就只想哄我給他二千二百盧比坐的士！只是他沒想過這次遇到一個會寧願瞓街都不坐的士的窮線佬。有趣的是，他最後發現哄騙不成，也不忍心我露宿街頭，決定犧牲自己的形象，告訴我真相，這樣……算盜亦有道嗎？

現在的我回想，我對自己五年前的想法，絕對理解不能。二千二百斯里蘭卡盧比當時就是港幣百二蚊左右，去到最盡。論趣怪度，這個斯里蘭卡人的良心覺悟突然轉軌肯定是冠軍，但論花招的變化度，還不及最後這個故事。歡迎來到印度聖城瓦拉納西。

一出機場，大群的士司機就像看到韓星般蜂擁而上，這是我最怕的畫面，幸好這次有人一同應對，一個北歐女子在新德里機場見我獨自一人，問我下機後想不想和她一起找的士，一來兩個人坐划算點，二來大自然定律，safety in number，大概她也知道印度的的士司機不能小覷。

結果經過十來分鐘的混戰後，人群中其中一人跟我們開出 offer：冷氣車，不上其他客，直去市中心，七百盧比。和我們的目標價六百盧比只差一百，算不錯吧，況且可以為這場混亂作個了斷，一人多付五十，即港幣六蚊，十分值得。那個人把我們領去停車場後，把我們交帶給另一個司機，原來他只負責兜生意，真正駕車的是另有其人。他說司機是他的「brother」，沒問題的，好。

Brother 如常地開車，但才出了停車場，就出第一招，他問我們可否先付幾百盧比，給他付停車費和入油。無須和我商量，北歐女已經立即拒絕。「No. We pay at the end. Please drive.」眼神堅定，甚有霸氣。哈，和識玩的 backpacker 一起，真好。Brother 再問兩次我們都沒有讓步，唯有無奈接受，繼續出發。

怎料才不到幾分鐘，Brother 就出第二招，他突然在公路旁停下來，我們問甚麼事，他說可能要換車，叫我們等等。到底換車是甚麼玩法？強硬的北歐女當然不肯順從，她叫 Brother 繼續開車，否則我們就走，Brother 只說很快另一輛車子就會到，懇請我們等一等。我覺得有詐，但想起剛剛機場的混戰，如非

必要實在不想重新再找一次的士，於是提議先等五分鐘再算。

不久又一個人走來，感覺比 Brother 高級，Brother 介紹說那是他的 brother。嘩，四海皆兄弟。Brother 的 brother 再次叫我們等等，然後就和 Brother 不知商討甚麼。Brother 自己也下車了，車廂內就只剩我和北歐女兩人。隔了一會，Brother 的 brother 坐上司機位，使出第三招。

他把冷氣關掉，說冷氣其實很貴，想我們多加二百。

好嘢好嘢。包冷氣是事前說好的條件，換幾個人就當沒事嗎？不要再問了，我們不會加任何錢，馬上開車吧！他當然沒有開車，反而覺得我們很不近人情似的，面帶不悅又下車。

未到目的地就想我們付錢，然後突然停車，還嘗試坐地起價，我和北歐女的容忍度已到極限，這五分鐘不能等了。我們的背囊都放車尾箱，趁司機位沒人，就果斷離開。再找車是麻煩，但總比上賊車好吧！好在車子沒駛很遠，沿公路走回機場才十多分鐘，我們走回的士區再找，第二次終於找到一個良心司機，成功用七百盧比去到市中心，總算有驚無險。

他們總共只開了幾分鐘車，卻一招出完又一招，都算進取。如果有時間，又可確保自己安全的話，我還真想留在車上，看看路上還有多少個 brothers，他們使出的還有多少款招數。沒辦法，旅客拿著大包小包在機場總是脆弱，想不成為水魚，就得耗費心力無限堅持，但記住前提是要清楚有路可退：想想如果Brother 駛多十幾分鐘，走入山旮旯才跟我們搞這套，怕且我們如何霸氣，都要就範。

4.6

還是躲不過行山

《背遊中亞》的最後一站，我們來到烏茲別克的偏僻山區，博森。

沒有公共交通工具可到，由首都塔甚干坐包車也要六、七個鐘頭，博森是一個連背遊標準都算偏僻的地方，它的名字沒有在一般的烏茲別克旅遊介紹出現，卻被我機緣巧合下在一個《國家地理頻道》的網頁找到，說博森奇洞處處，更有探險隊在那邊找到可能是全世界最深的洞穴。再經搜尋，我發現博森地區是烏茲別克山區原始文化保存得最好的地方，人民生活彷彿封存了幾百年都沒變過，似乎很有趣，幫忙安排拍攝的本地人Timur 說可以在那邊和大師一起製作傳統工藝，又可以坐吉普車上山探索當地人一個神聖洞穴，甚至有機會參加當地婚禮，十分精彩！那好，就挑博森做我們中亞行程的最終站！

去到村落，我們卻只見到一片荒蕪……

眼前所見，四圍全是光禿禿的赤土，在中亞盛夏的烈日當空之下，地表乾到快要龜裂，上面的屋子都十分破落，只有零星幾間，說它是條有待重建的廢棄村子，我會信的。這樣的環境，找個人類都有點困難，婚禮是肯定不用想了，然後 Timur 下車查問一番之後，結果更是嚇人。

工藝大師也不在。

事前甚麼都說 okay 可以沒問題，來到就甚麼都沒有，這是拍攝最不想遇到的嘔心事。沒有把握就直接說，大家可以想辦法轉陣，去到現場才突然走數，我們拍手指？

慢著，還有上洞穴這一塊。吉普車還在嗎？每輯節目都需要一個有力的句點，《背遊中亞》的就一直打算是「登上神聖洞穴」。甚麼都可以沒有，上山一定要做！否則節目沒有終結，簡稱爛尾。Timur 見到我極度不滿之色，馬上再去張羅。

呼，好彩，吉普車還在。

小小的一部，當地人說坐一小時上山再徒步走半小時左右就會

到達洞穴，還好，至少還有一件代表博森的事可做吧。於是我們吃過午飯，下午兩點左右就準備上車上山，七月時節，九點幾才天黑，時間十分充裕，團隊三人連同 Timur，一個博森村民同一個司機，一行六人擠進小吉普車，士氣高漲，出發！

然而上山的路沒有很暢快。那邊的路很斜，超載的吉普車要長期零點五波龜速行駛才行，因為碎石也很多，每過幾個彎，同行的村民又要下車搬一搬石頭，車輪才不至被石頭卡住，雖然速度接近蟻爬境界，車身卻一直極晃極抖，我為車子感到可憐之餘，更有點擔心車子會原地解體，不過博森始終是鄉下地區吧，找到車子已經很好，其他的，就別要求太多。

很可惜，才不夠十五分鐘，疲勞的吉普車連最低要求也再辦不到，它……真的跪低了。

它在一個彎位被石坑絆住，走不出來，我們下車如何推，車子還是卡在那裏不動。村民說沒救了，車子不能再上山了……

那怎麼辦？！原路下山嗎？上洞穴是我們在博森唯一可做的大事，那是整輯節目的尾聲啊，其他計劃都全已泡湯了，現在連

洞穴也去不到，整個博森不就是白來？光是來回車程都要一整個白天喇……

看到我們有點不知所措的反應，村民給我們一個嶄新的建議：直接徒步行去就是了！

……真的可以嗎？

他說從該處走的話，應該兩小時可以到達，那時距離天黑還有差不多七小時，來回應該都夠。這時村民突然從吉普車的一條神秘隆罅中拿出幾支水，說水不是問題，一聞，嘩，滿樽都是電油味，彷彿喝了會人體自爆，但他一臉認真，似乎真誠覺得計劃可行。

雖然真的很曬很熱，但這似乎是我們唯一可以救到節目的對策，自從《50日背遊中美》搏老命行完火山之後，我就發誓以後背遊都不會再拍行山，然而千算萬算，你不找行山，行山還是來找你……好！自爆就自爆！頂！硬上吧！

烈日曝曬下，我們開始最後征戰，然後我們很快發現，「兩小

時」是個天大謊言。跨過一個又一個山頭，很像都看不到目的地的洞穴，有時問村民，他甚至有點猶豫，不太確定洞穴的確實方向，伏味實在很濃，但每向前走一步，我們的退路都長一步，愈走就愈沒有放棄的餘地，反正最後一役，就咬實牙關，捱過去。

結果經過不少手腳並用的半爬路段，我們終於上到山洞！雖然路程比預期長很多，村民總算沒有老點我們，《背遊中亞》總算拍攝完成！老實說，還真挺感動的。把要拍的都拍好，我們看一看鐘，準備下山。那時是八點幾。

夜晚八點幾。

大・鑊・了。

我們盡量加速離開，但不夠一小時，大地已經是一片漆黑，我們不是《國家地理頻道》的探險隊，沒有頭燈，沒有特別裝備，電話沒有訊號，簡單來說就只幾件嘍囉，靠著電話的照明燈在荒蕪不堪的博森山區摸黑半行半爬，實在是接近恐怖程度。

而更重要的是，原來水，一早只喝剩幾滴。

一整天的高溫蒸騰，幾小時的體力勞動，令我感到人生前所未有的口乾程度，就像整個口腔被抽了真空，如何磨蹭都分泌不出半點口水來，現在不要說有電油味的水，就算是有水味的真電油，我大概都會往口直灌……但一切都是個惡性循環，大家愈虛耗，要停下來休息的間隔就愈密，回到有水喝的地方需要的時間就愈長。那條遙遠的村落，那條曾經覺得是廢棄的村落，現在是絕對文明……

十點了，情況愈來愈嚴峻，導演開始覺得頭暈，步速進一步放慢，他說他走不動了，恐怖的是，不走的唯一結果，就是在山頭過夜，然後第二天，還是要走，否則就是渴死山頭……現在說的已不是恐怖程度，而是玩命程度。

然後我們在遠處看到兩點光，遠遠的在山坡上，兩點並排的光。

那是……一輛車？

燈光閃了閃。

車頭燈！真的是車子！還似乎在向我們發信號！

村民馬上帶我們向那邊走去，大概車上的人不知道我們情況這麼惡劣，沒有特意駛近，但不要緊，有目標，人就有力量！一步一步，撐多十分鐘，我們走到車子旁，嘩，是另一台吉普車！上面還有幾支樽裝水！這是真正的救星！！

我們甚麼也沒説，打開水樽馬上把水往口就倒，久旱逢甘露，沒有人比我們更懂這句話的意思。Timur 跟他們談了一會後向我們解釋，原來村子的人知道我們車子拋錨但仍然要上洞穴，已知不妙，馬上花時間從不知哪裏找來另一台吉普車上山等我們，怎料一等就到十點幾！但他們都沒有放棄，就一直等，等落泊的我們出現。沒有他們多想一步，我們大概，真的要死。

回到村落，已經是差不多十二點的事，還未吃晚飯的我們跪求其中一戶人家給我們一點吃的，餅乾幾塊，熱湯幾碗，這條破落的村子，一點也不破落。

節目播出，大家只見到我興奮登洞的一幕，然而之後幾個鐘的噩夢，才令我永世難忘，這絕對是拍背遊最危險的一次，甚至是我人生的行山經驗中最恐怖的一次。我得到了兩個啟示：

一、問本地人行山需時多久，要將它乘二才好信。

二、除非山徑很有名，否則以後《背遊》，真的，真的，不．再．拍．行．山。

後記 ✈ 我不是旅遊達人

能夠盡情看世界，是一種奢侈，能夠以看世界作為職業，是一種榮幸，感激大家對《背遊》的支持。

朋友都知道，我不算是個謙遜的人，但做《背遊》、拍節目這麼久，我仍從不會自稱旅遊達人，因為根據坊間一般對這四個字的詮釋，我實在不是。我沒有世界各地最新最潮的旅遊推介，也沒有如何買至抵機票的精明錦囊，我甚至經常中招，護照身分證銀包電話都試過弄丟，更別說錯失航班、買東西被騙這些。

我只是一個擁抱世界的人，拍旅遊節目，也希望觀眾能和我一起擁抱世界、擁抱自由，感受天下萬物最單純、最原本、最大同的美麗。就當我對不起我的味蕾，一塊茶餐廳西冷扒和一件A5和牛的分別我還是吃得到，但我真的無法在乎，相比起來，我情願把時間金錢花去浸淫在大自然當中，看一個自然奇景，或是穿州過省，感受世界各地不同，這些對我來說，好玩很多很多。

所以一直背遊是本性驅使，不少訪問給我起了「尖子毅然放棄高薪厚職追逐夢想」這種標題，對於傳媒朋友用心報導我的故事，我十分感謝。我不否認我當年是個尖子，也不否認我一直在追逐自己的所信所愛，但我絕不覺得自己的

職業選擇很「毅」。我試過暑期實習穿恤衫返 office，我厭倦到想嘔，大概想做好玩有趣有意思的事才是人類自然表現，不太需要甚麼「毅」（你說任性輕狂倒可能是了）。想想，誰會說「放棄高薪厚職去環遊世界」？「放棄環遊世界去返工」才是不合常理的古怪事吧。況且沒得到過就沒得放棄，薪高糧準的職位，我連申請都沒試過，實在說不上甚麼放棄。

怎樣也好，由拍節目到出第一本書，總算是個小小的里程碑，就在此作個記，暫且收筆。但願讀完此書的你和我一樣，在人生中找到一個自己享受的旅程，自由率性地懷著探索精神一直走下去。世界很大，花點時間認真感受，不要讓靈魂白活。

就這樣，背遊地球。

作　　者　梁彥宗 Chris Leung
責任編輯　吳愷媛
書籍設計　Kaman Cheng

蜂鳥出版
HUMMING PUBLISHING

在世界中哼唱，留下文字迴響。

出　　版　蜂鳥出版有限公司
地　　址　香港鰂魚涌七姊妹道 204 號駱氏工業大廈 9 樓
電　　郵　hello@hummingpublishing.com
網　　址　www.hummingpublishing.com
臉　　書　www.facebook.com/humming.publishing/

發　　行　泛華發行代理有限公司
印　　刷　同興印製有限公司
初版一刷　2019 年 7 月
初版二刷　2019 年 8 月
定　　價　港幣 HK$118　新台幣 NT$530
國際書號　978-988-79922-0-2